The High IQ Society

英國門薩官方唯一授權

門薩學會MENSA
全球最強腦力開發訓練
台灣門薩──審訂　進階篇　第五級 LEVEL 5

MIND
WORKOUT

門薩學會MENSA全球最強腦力開發訓練
英國門薩官方唯一授權　進階篇　第五級

MIND WORKOUT:
Train your brain with 200 puzzles specifically designed to
stretch your mind and keep your IQ sharp

編者	Mensa門薩學會
審訂	台灣門薩
	林至謙、沈逸群、孫為峰、陳謙、陸茗庭、徐健洵
	曾于修、曾世傑、鄭育承、蔡亦崴、劉尚儒
譯者	汪若蕙
責任編輯	顏妤安
內文構成	賴姵伶
封面設計	陳文德
行銷企畫	劉妍伶
發行人	王榮文
出版發行	遠流出版事業股份有限公司
地址	臺北市中山北路一段11號13樓
客服電話	02-2571-0297
傳真	02-2571-0197
郵撥	0189456-1
著作權顧問	蕭雄淋律師

2022年6月30日　初版一刷
定價　平裝新台幣350元（如有缺頁或破損，請寄回更換）
有著作權‧侵害必究 Printed in Taiwan
ISBN　978-957-32-9633-1
遠流博識網　http://www.ylib.com
E-mail：ylib@ylib.com

國家圖書館出版品預行編目 (CIP) 資料

門薩學會MENSA全球最強腦力開發訓練. 進階篇第五級/Mensa門薩學會編；汪若蕙譯. -- 初版. -- 臺北市：遠流出版事業股份有限公司,
2022.06
面；　公分
譯自：Mensa：mind workout
ISBN 978-957-32-9633-1(平裝)

1.CST: 益智遊戲

997　　　111008636

各界頂尖推薦

何季蓁│Mensa Taiwan台灣門薩理事長
馬大元│身心科醫師、作家／YouTuber、醫師國考／高考榜首
逸　馬│逸馬的桌遊小教室創辦人
郭君逸│國立臺灣師範大學數學系副教授
張嘉峻│腦神在在創辦人兼首席講師

★「可以從遊戲中學習，是最棒的事了。」

——逸馬的桌遊小教室創辦人／逸馬

★「大腦像肌肉，越鍛鍊就會越發達。建議各年齡的朋友都可以善用這套書，讓大腦每天上健身房！」

——身心科醫師、作家／YouTuber、醫師國考／高考榜首／馬大元

★「規律的觀察是基本且重要的數學能力，這樣的訓練的其實不只是為了智力測驗，而是能培養數學的研究能力。」

——國立臺灣師範大學數學系副教授／郭君逸

★「小時候是智力測驗愛好者，國小更獲得智力測驗全校第一！本書有許多題目，讓您絞盡腦汁、腦洞大開；如果想體會解謎的樂趣，一定要買一本來試試看，能提升智力、開發大腦潛力！」

——腦神在在創辦人兼首席講師／張嘉峻

關於門薩

門薩學會是一個國際性的高智商組織,會員均以必須具備高智商做為入會條件。我們在全球40多個國家,總計已經有超過10萬人以上的會員。門薩學會的成立宗旨如下:

* 為了追求人類的福祉,發掘並培育人類的智力。
* 鼓勵進行關於智力本質、特質與運用的研究。
* 為門薩會員在智力與社交面向提供具啟發性的環境。

只要是智商分數在當地人口前2%的人,都可以成為門薩學會的會員。你是我們一直在尋找的那2%的人嗎?成為門薩學會的會員可以享有以下的福利:

* 全國性與全球性的網路和社交活動。
* 特殊興趣社群一提供會員許多機會追求個人的嗜好與興趣,從藝術到動物學都有機會在這邊討論。
* 不定期發行的會員限定電子雜誌。
* 參與當地的各種聚會活動,主題廣泛,囊括遊戲到美食。
* 參與全國性與全球性的定期聚會與會議。
* 參與提升智力的演講與研討會。

歡迎從以下管道追蹤門薩在台灣的最新消息:
官網　https://www.mensa.tw/
FB粉絲專頁　https://www.facebook.com/MensaTaiwan

目錄

前言

歡迎來到門薩進階挑戰！這本色彩繽紛的題庫一共包含10個綜合題組，所有題組中都收錄了20道邏輯和數字謎題。

我們的大腦熱愛學習，所以書中除了一些大家熟悉的謎題之外，還加入了一系列更不尋常的挑戰。在一邊解題的時候，你將會發現各種用來測試和娛樂你的元素。

有些謎題可能需要練習幾次才能掌握，但請盡量不要跳過那些讓你感到棘手的題目——它們有可能帶給你最好的心智成長。你的大腦將在新的挑戰中茁壯成長，任務越新穎特別，效果就越好！如果你覺得有任何謎題的規則不清楚，你當然可以翻閱書後的解答方法，以了解謎題的運作原理。你可以透過解答計算書中給你的線索，是如何連結到最終的解決方案，這會對理解更複雜的謎題很有幫助。

如果你正在開始挑戰解題，請不要害怕做出明智的猜測。針對某些類型的謎題，這甚至可能是最快的學習方式。你的大腦非常擅長發現其中的模式，建議你可以勇於嘗試，看看會發生什麼事——即使最後沒有成功，你還是可以找到謎題的運作方式，來幫助自己在下次做出更聰明的猜測。

隨著進度推進，書中的謎題會變得越來越難。建議你從本書的開頭開始，然後逐步完成。如果可以的話，不妨在進到下個題組前先完成

整個題組，以確保獲得最全面的思維鍛煉。題組中的某些謎題概念彼此相關，專注於加強某種題型也會對你有所幫助。

本書中的謎題全都是以3D視角呈現，這為謎題添加了一些具有挑戰性的視覺推理元素。這種戲劇性展示的效果之一，就是讓題目中任何關於「水平」或「垂直」的敘述，都變得與繪製圖形的角度有關；如果題目的圖形向右傾斜，則任何「水平」線也會向右下方傾斜。這可能聽起來令人困惑，但只要你看到相關謎題，一切都會變得清晰。類似的效果也適用於任何對於「行」和「列」的敘述，它們同樣需要遵循題目圖形的3D視角。

最後，雖然我們的大腦確實喜歡新奇的事物，但還有一點很重要：萬一大腦感到受挫，學習效果就會變得不佳。因此，如果你真的陷入難題之中，不用遲疑該不該去翻解答，因為這樣才能「借」到一些能讓你重新開始的額外線索。在獲得幫助的情況下完成謎題，絕對比完全放棄它更好！

最重要的是：別忘了玩得開心！

加雷斯・摩爾博士
（Dr Gareth Moore）

心智健康操

Test 1

01 在方格中填入數字1～5，讓每一行和每一列上的數字都不重覆。在「大於」（＞）或「小於」（＜）兩側的數字必須遵守符號規則，也就是箭頭所指的數字要小於另一側的數字。

解答請見第132頁。

02 畫線連接相同顏色及形狀的物體，路徑只能通過每個方格的中心，且每個方格只能有一條線經過，路徑之間不可交叉或重疊。

解答請見第132頁。

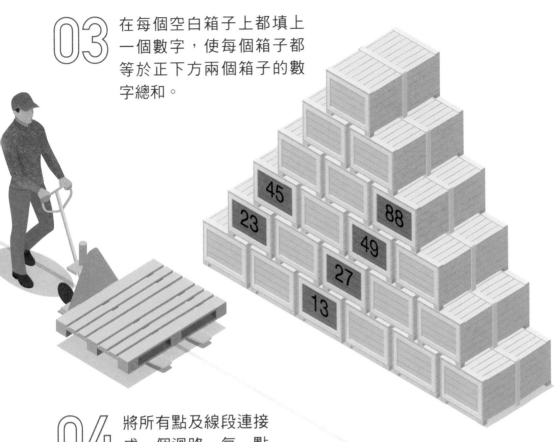

03 在每個空白箱子上都填上一個數字，使每個箱子都等於正下方兩個箱子的數字總和。

04 將所有點及線段連接成一個迴路，每一點跟每一條線段都要連到。迴路的路徑本身不可交叉或重疊，且只能以垂直或水平線段連接。

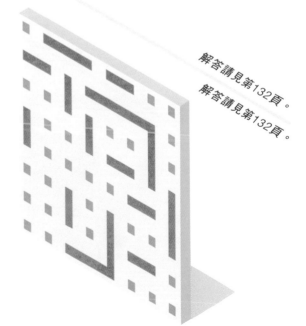

解答請見第132頁。

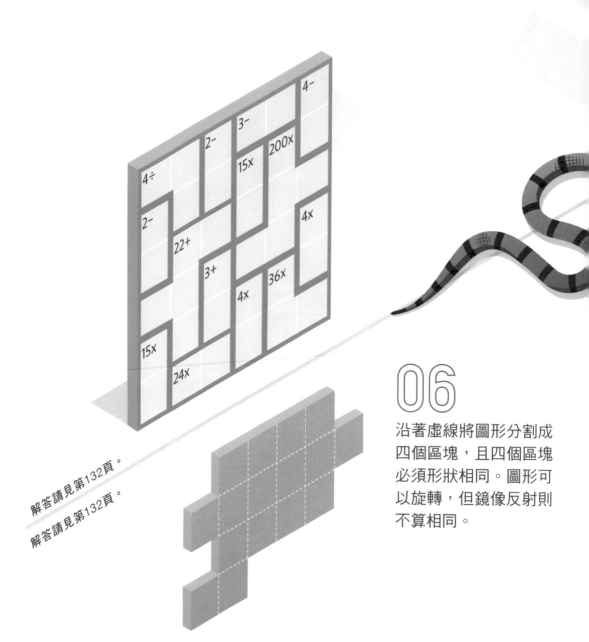

05 在空白方格中填入1～6的數字，且每一行與每一列上的數字皆不重覆。粗線框格內的數字皆依左上角的運算符號（＋、－、×、÷）進行計算，結果必須等於粗線框格左上角的數字。如果是減號或除號，則從粗線框內最大的數字開始，依它們的大小相減或相除。

4－

2－ 3－

15× 200×

4÷

2－

22＋

4×

3＋

4× 36×

15×

24×

解答請見第132頁。

解答請見第132頁。

06

沿著虛線將圖形分割成四個區塊，且四個區塊必須形狀相同。圖形可以旋轉，但鏡像反射則不算相同。

07

在空白方格中填入數字1〜8，且每個數字在每一列、每一行及每個粗線框格中都只能出現一次。

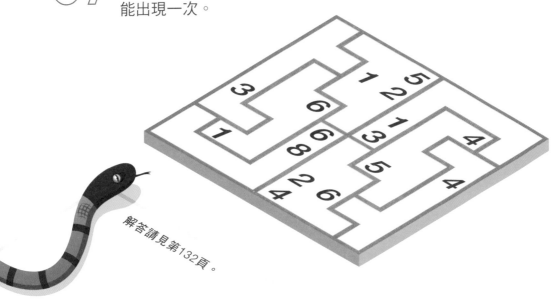

解答請見第132頁。

08

將圖中的某些方格塗滿，連接兩個蛇眼來形成一條蛇。方格外的數字代表所在的行或列上有幾個方格被塗滿（包含蛇眼本身在內）。只能塗滿相鄰的方塊，用單一路徑連接成一條蛇，不能有岔路。除了路徑上前後相接的方格外，塗滿的方格不可互相接觸。除了轉角位置之外，方格不能對角相接。

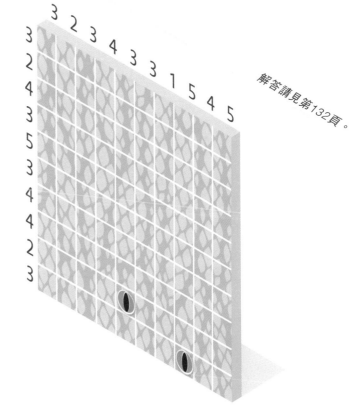

解答請見第132頁。

09 在空白方格中填入1～5的數字，且每一行與每一列
上的數字皆不重覆。外圍的提示數字，代表從該點
上沿著該行或該列方向前進，可以「看得見」幾個
數字。「看得見」一個數字，表示該數字前面沒有
高於它的數字。

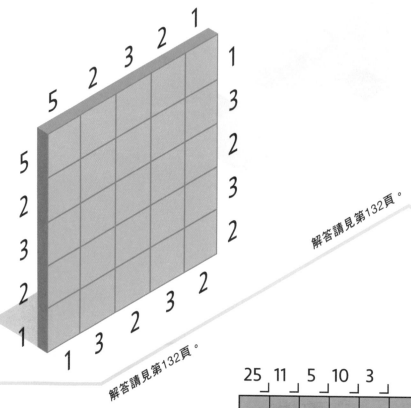

解答請見第132頁。

解答請見第132頁。

10 在空白方格中填入1～6
的數字。方格外的數字
代表沿著箭頭方向的對
角線數字總和。

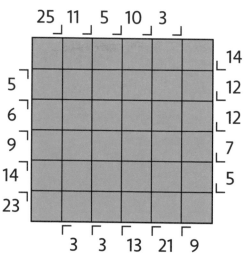

11

將下方方格沿虛線分割成一套標準的多米諾骨牌，剛好包括28個不同的數字組合。骨牌上兩端的點數均介於0～6之間，0 傳統上會以空白表示。你可以使用右方的檢核表記錄自己分割出了哪些骨牌。

	0	1	2	3	4	5	6
6							
5							
4							
3							
2							
1							
0							

解答請見第132頁。

解答請見第132頁。

12

在空白方格中填入字母A～F，且每一行與每一列上的字母皆不重複。對角相接的方格中也不能出現重複的字母。

13 畫線將圖中的某些點連接成一個迴路,讓圍繞在每個數字外的線段數目等於該數字。迴路的路徑本身不可交叉或重疊,且只能以垂直或水平線段連接。

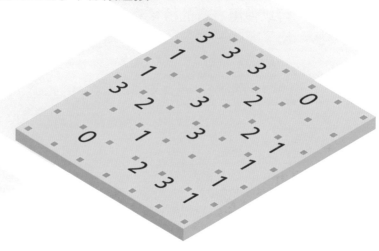

解答請見第132頁。

解答請見第132頁。

14 在空白方格中填入1~9的數字,並使每行、每列及每個3×3粗框矩陣內都包含每一個數字。其中數字1~3必須填在一般方格中;4~6必須填在綠色圓點方格中;7~9必須填在橘色圓點方格中。

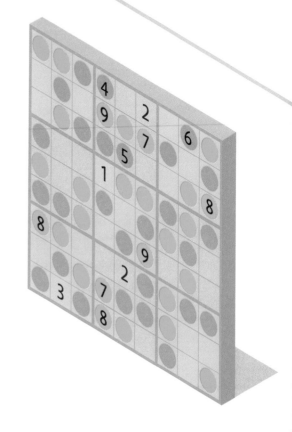

15 以兩個紅點為起點和終點，以垂直和水平線段在圓點上連接出一條路徑。路徑本身不可以交叉或重疊，方格外的數字則代表該行或該列有多少點位於路徑上。

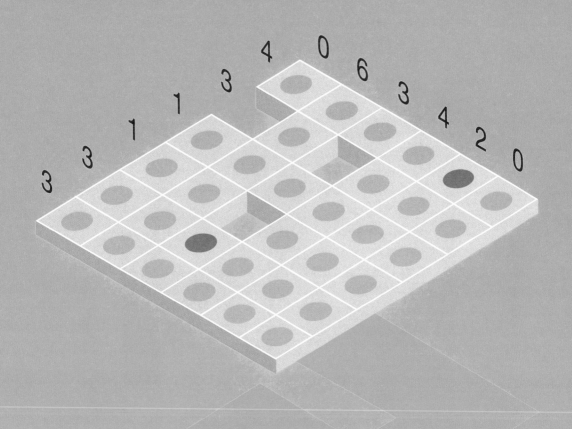

解答請見第132頁。

16

在黃色方格中填入1～9的數字，水平或垂直相鄰的黃色方格中不可以有相同數字。每一列黃色方格左側和每一行黃色方格上方都有一個數字總和，填入的數字必須等於該總和。

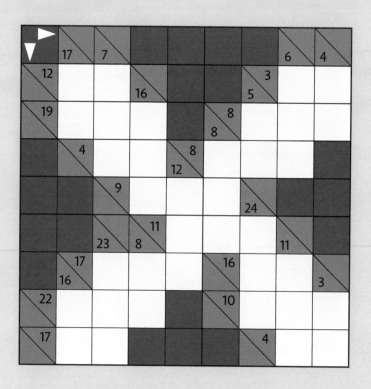

解答請見第132頁。

17 依提示將某些方格塗滿，找出隱藏的圖案。方格外的數字依序代表該行或該列上連續塗滿的方格數目及前後順序；且同行或同列上每處連續塗滿的方格之間，都必須至少間隔一個方格。

	1	7	2	2 2	1 2 3	2 2 3	2 2	2 2	2	7
2										
5										
2, 2										
2, 2										
1, 2, 2, 1										
1, 2, 2, 1										
1, 1										
1, 2, 1										
1, 2, 1										
2, 2, 1										

解答請見第132頁。

18

在方格中填入1～8的數字,且每一行與每一列上的數字皆不重覆。中央有粉紅色釘子的相鄰方格必須填入連續數字(如2和3);有紅色釘子的相鄰方格必須填入有兩倍關係的數字(如2和4);沒有釘子的相鄰方格可以填入前述兩種情況外的任何數字。1和2相鄰的方格則會出現粉紅色和紅色釘子之一,不會兩者皆有。

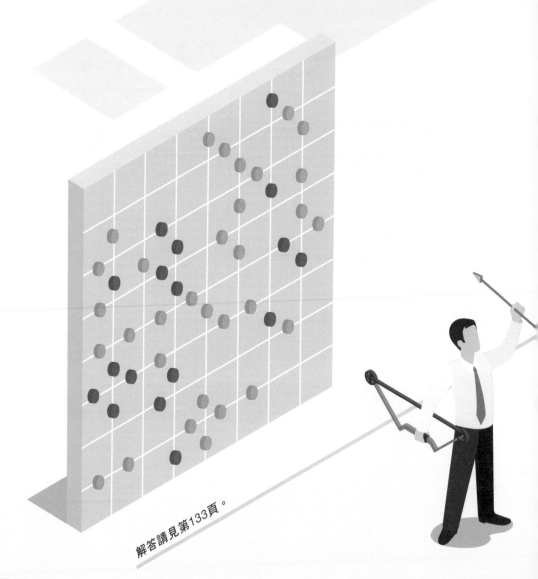

解答請見第133頁。

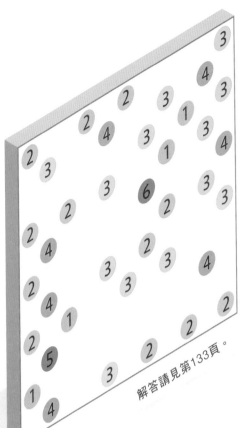

19 以垂直或水平線段連接所有圓圈。圓圈上的數字代表連接到該圓圈的線段數量。兩個圓圈之間最多只能有2條線，且線段不可和其他線段或圓圈交叉。所有路徑都相通，只要沿著任一條線段走，就可以從任一個圓圈移動到另一個圓圈。

解答請見第133頁。

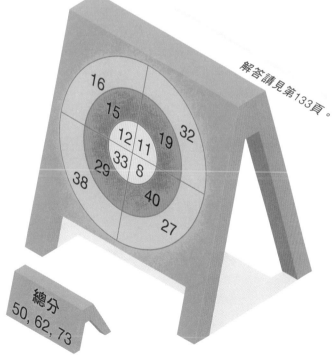

解答請見第133頁。

20 你能達成圖中的三個總分嗎？從靶上的外圈、中圈和內圈各取一個數字，使其加起來等於總分。

總分
50, 62, 73

Test 2

01 在方格中填入數字1～5，讓每一行和每一列上的數字都不重覆。在「大於」（＞）或「小於」（＜）兩側的數字必須遵守符號規則，也就是箭頭所指的數字要小於另一側的數字。

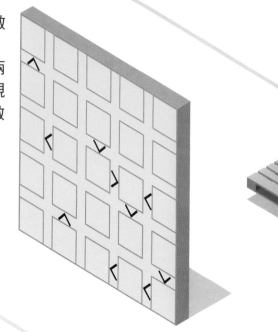

解答請見第133頁。

02 畫線連接相同顏色及形狀的物體，路徑只能通過每個方格的中心，且每個方格只能有一條線經過，路徑之間不可交叉或重疊。

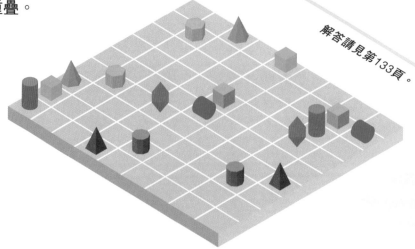

解答請見第133頁。

03 在每個空白箱子上都填上一個數字，使每個箱子都等於正下方兩個箱子的數字總和。

204 186

47

15 20

15

解答請見第133頁。

04 將所有點及線段連接成一個迴路，每一點跟每一條線段都要連到。迴路的路徑本身不可交叉或重疊，且只能以垂直或水平線段連接。

解答請見第133頁。

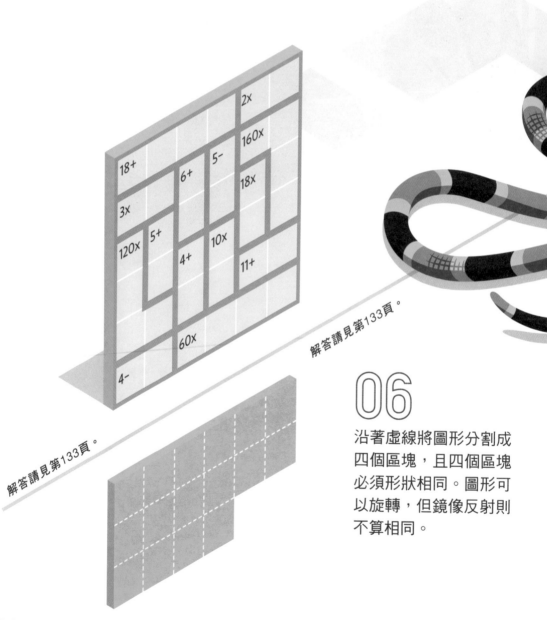

05 在空白方格中填入1～6的數字，且每一行與每一列上的數字皆不重覆。粗線框格內的數字皆依左上角的運算符號（＋、－、×、÷）進行計算，結果必須等於粗線框格左上角的數字。如果是減號或除號，則從粗線框內最大的數字開始，依它們的大小相減或相除。

2x

160x

18+ 6+ 5-

18x

3x

120x 5+

4+ 10x

11+

60x

4-

解答請見第133頁。

解答請見第133頁。

06

沿著虛線將圖形分割成四個區塊，且四個區塊必須形狀相同。圖形可以旋轉，但鏡像反射則不算相同。

07 在空白方格中填入數字1~8，且每個數字在每一列、每一行及每個粗線框格中都只能出現一次。

解答請見第133頁。

08

將圖中的某些方格塗滿，連接兩個蛇眼來形成一條蛇。方格外的數字代表所在的行或列上有幾個方格被塗滿（包含蛇眼本身在內）。只能塗滿相鄰的方塊，用單一路徑連接成一條蛇，不能有岔路。除了路徑上前後相接的方格外，塗滿的方格不可互相接觸。除了轉角位置之外，方格不能對角相接。

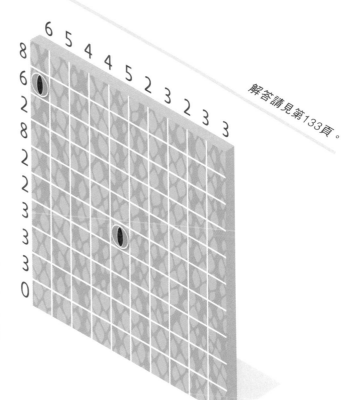

解答請見第133頁。

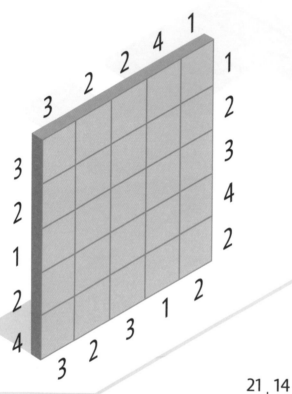

09 在空白方格中填入1～5的數字，且每一行與每一列上的數字皆不重覆。外圍的提示數字，代表從該點上沿著該行或該列方向前進，可以「看得見」幾個數字。「看得見」一個數字，表示該數字前面沒有高於它的數字。

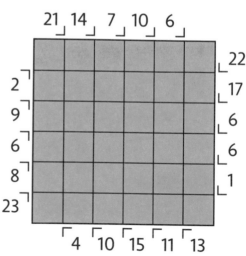

解答請見第133頁。

解答請見第133頁。

10 在空白方格中填入1～6的數字。方格外的數字代表沿著箭頭方向的對角線數字總和。

11 將下方方格沿虛線分割成一套標準的多米諾骨牌，剛好包括28個不同的數字組合。骨牌上兩端的點數均介於0～6之間，0 傳統上會以空白表示。你可以使用右方的檢核表記錄自己分割出了哪些骨牌。

	0	1	2	3	4	5	6
6							
5							
4							
3							
2							
1							
0							

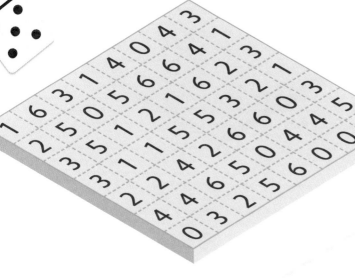

解答請見第133頁。

解答請見第133頁。

12 在空白方格中填入字母 A～F，且每一行與每一列上的字母皆不重複。對角相接的方格中也不能出現重複的字母。

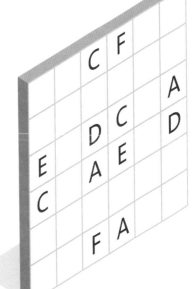

13 畫線將圖中的某些點連接成一個迴路，讓圍繞在每個數字外的線段數目等於該數字。迴路的路徑本身不可交叉或重疊，且只能以垂直或水平線段連接。

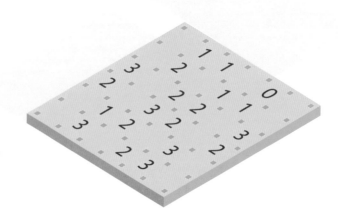

解答請見第133頁。

解答請見第134頁。

14 在空白方格中填入1〜9的數字，並使每行、每列及每個3×3粗框矩陣內都包含每一個數字。其中數字1〜3必須填在一般方格中；4〜6必須填在綠色圓點方格中；7〜9必須填在橘色圓點方格中。

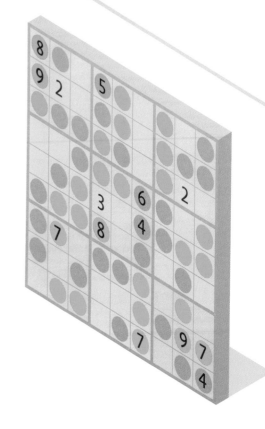

15

以兩個紅點為起點和終點，以垂直和水平線段在圓點上連接出一條路徑。路徑本身不可以交叉或重疊，方格外的數字則代表該行或該列有多少點位於路徑上。

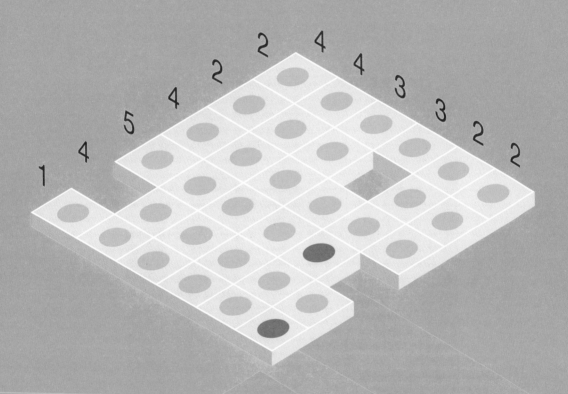

解答請見第134頁。

16

在黃色方格中填入1～9的數字，水平或垂直相鄰的黃色方格中不可以有相同數字。每一列黃色方格左側和每一行黃色方格上方都有一個數字總和，填入的數字必須等於該總和。

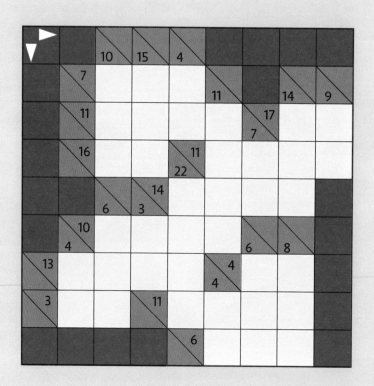

解答請見第134頁。

17

依提示將某些方格塗滿，找出隱藏的圖案。方格外的數字依序代表該行或該列上連續塗滿的方格數目及前後順序；且同行或同列上每處連續塗滿的方格之間，都必須至少間隔一個方格。

	2 5	1 2	2 2	2 2	2 2	2 2	1 2	2 2	5
3, 3									
2, 4, 2									
1, 2, 1									
1, 1									
1, 1									
2, 2									
2, 2									
2, 2									
4									
2									

解答請見第134頁。

18

在方格中填入1～8的數字，且每一行與每一列上的數字皆不重覆。中央有粉紅色釘子的相鄰方格必須填入連續數字（如2和3）；有紅色釘子的相鄰方格必須填入有兩倍關係的數字（如2和4）；沒有釘子的相鄰方格可以填入前述兩種情況外的任何數字。1和2相鄰的方格則會出現粉紅色和紅色釘子之一，不會兩者皆有。

解答請見第134頁。

19 以垂直或水平線段連接所有圓圈。圓圈上的數字代表連接到該圓圈的線段數量。兩個圓圈之間最多只能有2條線，且線段不可和其他線段或圓圈交叉。所有路徑都相通，只要沿著任一條線段走，就可以從任一個圓圈移動到另一個圓圈。

解答請見第134頁。

解答請見第134頁。

20

你能達成圖中的三個總分嗎？從靶上的外圈、中圈和內圈各取一個數字，使其加起來等於總分。

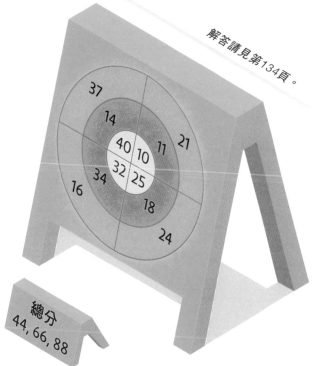

總分
44, 66, 88

Test 3

01 在空白方格中填入1~6的數字，且每一行與每一列上的數字皆不重覆。在「大於」（>）或「小於」（<）兩側的數字必須遵守符號規則，也就是箭頭所指的數字要小於另一側的數字。

解答請見第134頁。

解答請見第134頁。

02 在空白方格中填入1~9的數字，並使每行、每列及每個3×3粗框矩陣內都包含每一個數字。其中數字1~3必須填在一般方格中；4~6必須填在綠色圓點方格中；7~9必須填在橘色圓點方格中。

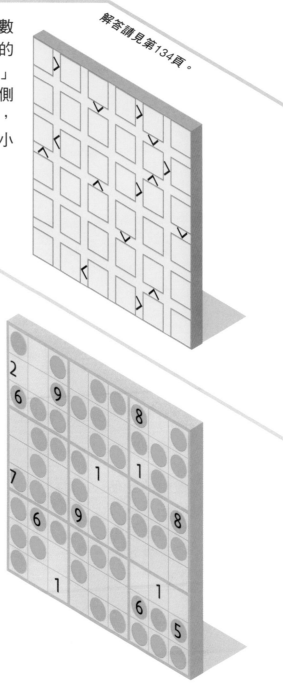

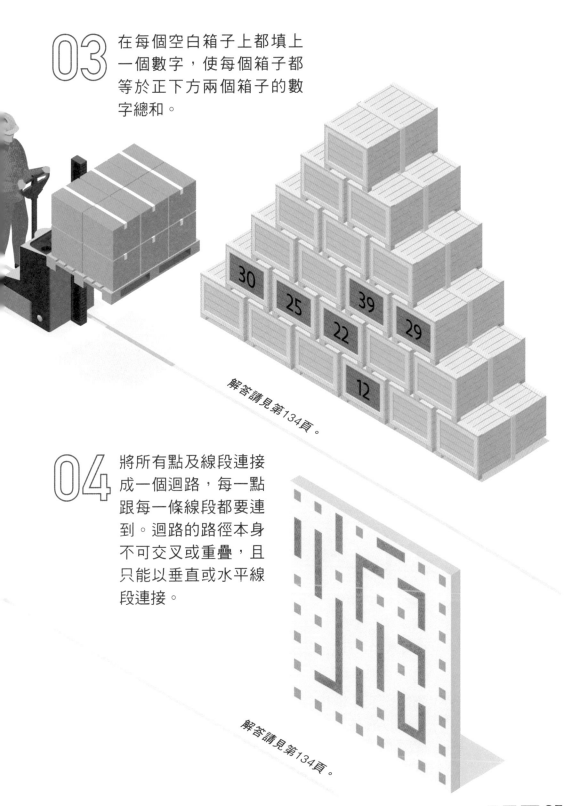

03 在每個空白箱子上都填上一個數字，使每個箱子都等於正下方兩個箱子的數字總和。

箱子上的數字：30、25、39、22、29、12

解答請見第134頁。

04 將所有點及線段連接成一個迴路，每一點跟每一條線段都要連到。迴路的路徑本身不可交叉或重疊，且只能以垂直或水平線段連接。

解答請見第134頁。

05 在空白方格中填入1〜7的數字，且每一行與每一列上的數字皆不重覆。粗線框格內的數字皆依左上角的運算符號（＋、−、×、÷）進行計算，結果必須等於粗線框格左上角的數字。如果是減號或除號，則從粗線框內最大的數字開始，依它們的大小相減或相除。

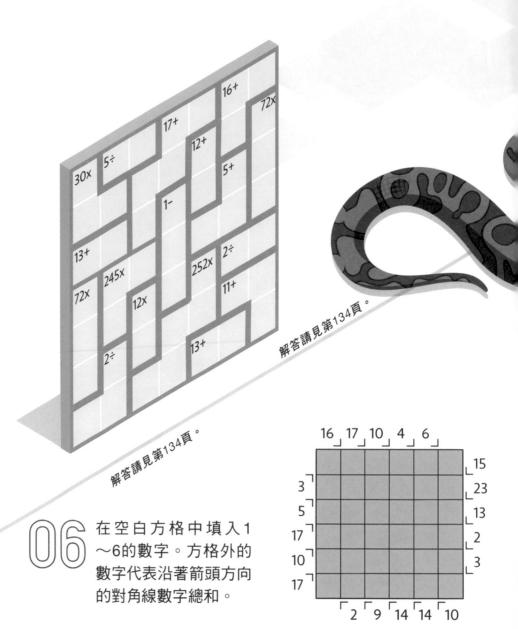

解答請見第134頁。

解答請見第134頁。

06 在空白方格中填入1〜6的數字。方格外的數字代表沿著箭頭方向的對角線數字總和。

07

在空白方格中填入數字1～8，且每個數字在每一列、每一行及每個粗線框格中都只能出現一次。

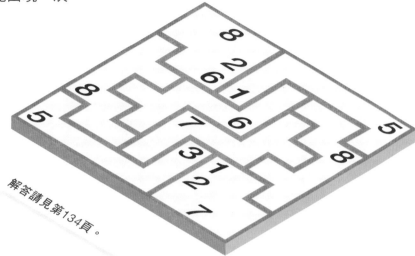

解答請見第134頁。

08

將圖中的某些方格塗滿，連接兩個蛇眼來形成一條蛇。方格外的數字代表所在的行或列上有幾個方格被塗滿（包含蛇眼本身在內）。只能塗滿相鄰的方塊，用單一路徑連接成一條蛇，不能有岔路。除了路徑上前後相接的方格外，塗滿的方格不可互相接觸。除了轉角位置之外，方格不能對角相接。

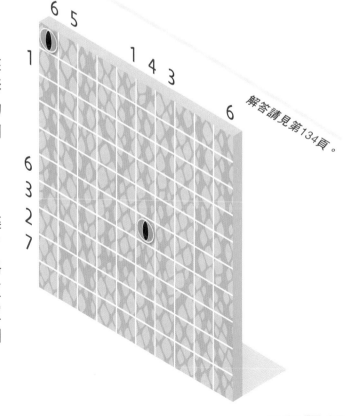

解答請見第134頁。

09 畫線將圖中的某些點連接成一個迴路,讓圍繞在每個數字外的線段數目等於該數字。迴路的路徑本身不可交叉或重疊,且只能以垂直或水平線段連接。

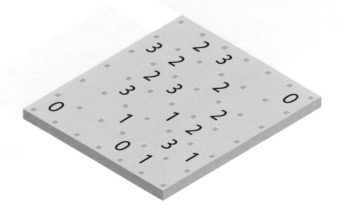

解答請見第135頁。

10 畫線連接相同顏色及形狀的物體,路徑只能通過每個方格的中心,且每個方格只能有一條線經過,路徑之間不可交叉或重疊。

解答請見第135頁。

11 以兩個紅點為起點和終點，以垂直和水平線段在圓點上連接出一條路徑。路徑本身不可以交叉或重疊，方格外的數字則代表該行或該列有多少點位於路徑上。

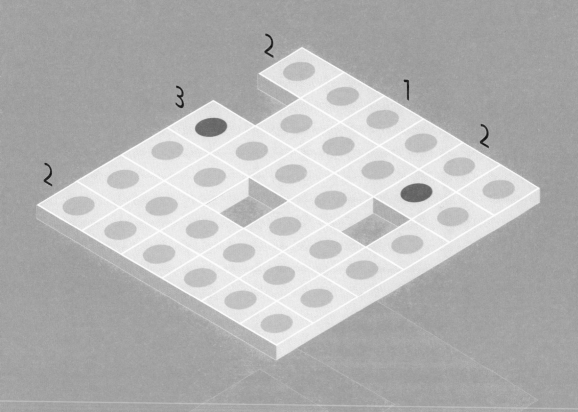

解答請見第135頁。

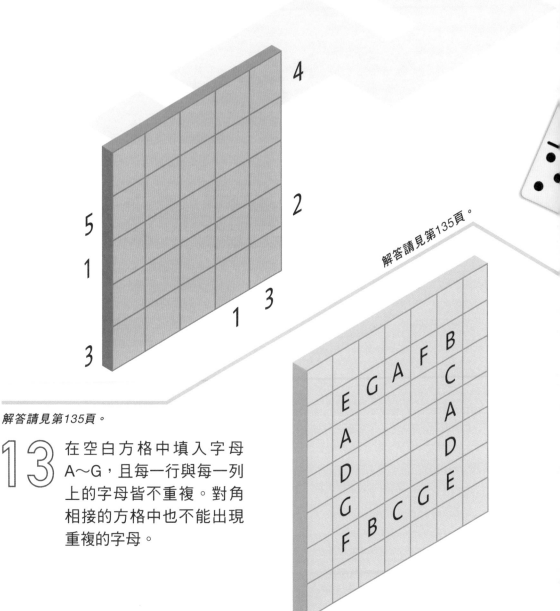

12　在空白方格中填入1～5的數字，且每一行與每一列上的數字皆不重覆。外圍的提示數字，代表從該點上沿著該行或該列方向前進，可以「看得見」幾個數字。「看得見」一個數字，表示該數字前面沒有高於它的數字。

解答請見第135頁。

13　在空白方格中填入字母A～G，且每一行與每一列上的字母皆不重複。對角相接的方格中也不能出現重複的字母。

解答請見第135頁。

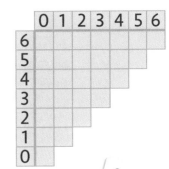

14　將下方方格沿虛線分割成一套標準的多米諾骨牌，剛好包括28個不同的數字組合。骨牌上兩端的點數均介於0～6之間，0傳統上會以空白表示。你可以使用右方的檢核表記錄自己分割出了哪些骨牌。

	0	1	2	3	4	5	6
6							
5							
4							
3							
2							
1							
0							

解答請見第135頁。

解答請見第135頁。

15　沿著虛線將圖形分割成四個區塊，且四個區塊必須形狀相同。圖形可以旋轉，但鏡像反射則不算相同。

16

在方格中填入1～8的數字，且每一行與每一列上的數字皆不重覆。中央有粉紅色釘子的相鄰方格必須填入連續數字（如2和3）；有紅色釘子的相鄰方格必須填入有兩倍關係的數字（如2和4）；沒有釘子的相鄰方格可以填入前述兩種情況外的任何數字。1和2相鄰的方格則會出現粉紅色和紅色釘子之一，不會兩者皆有。

解答請見第135頁。

17 以垂直或水平線段連接所有圓圈。圓圈上的數字代表連接到該圓圈的線段數量。兩個圓圈之間最多只能有2條線，且線段不可和其他線段或圓圈交叉。所有路徑都相通，只要沿著任一條線段走，就可以從任一個圓圈移動到另一個圓圈。

解答請見第135頁。

解答請見第135頁。

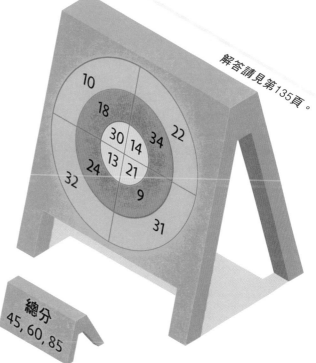

18 你能達成圖中的三個總分嗎？從靶上的外圈、中圈和內圈各取一個數字，使其加起來等於總分。

總分
45, 60, 85

19

在黃色方格中填入1～9的數字，水平或垂直相鄰的黃色方格中不可以有相同數字。每一列黃色方格左側和每一行黃色方格上方都有一個數字總和，填入的數字必須等於該總和。

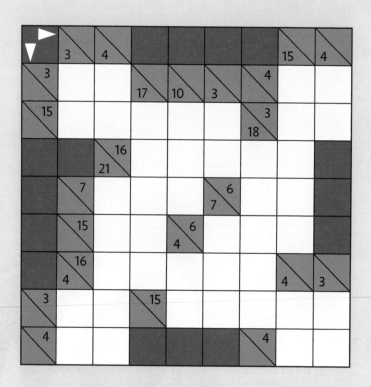

解答請見第135頁。

20

依提示將某些方格塗滿，找出隱藏的圖案。方格外的數字依序代表該行或該列上連續塗滿的方格數目及前後順序；且同行或同列上每處連續塗滿的方格之間，都必須至少間隔一個方格。

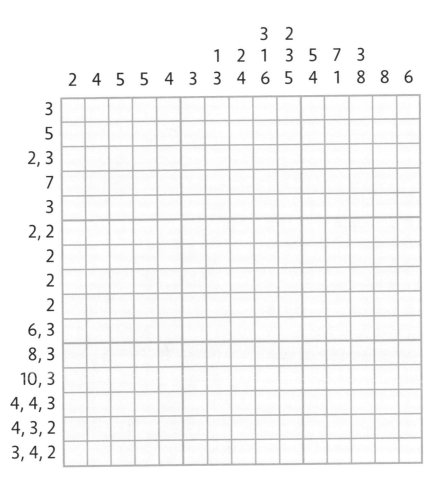

解答請見第135頁。

Test 4

解答請見第135頁。

01 在空白方格中填入1～6的數字，且每一行與每一列上的數字皆不重覆。在「大於」（＞）或「小於」（＜）兩側的數字必須遵守符號規則，也就是箭頭所指的數字要小於另一側的數字。

解答請見第135頁。

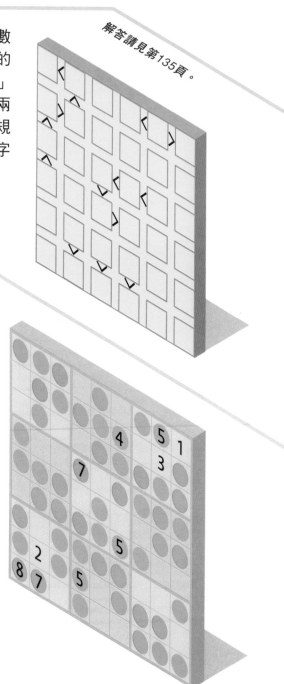

02 在空白方格中填入1～9的數字，並使每行、每列及每個3×3粗框矩陣內都包含每一個數字。其中數字1～3必須填在一般方格中；4～6必須填在綠色圓點方格中；7～9必須填在橘色圓點方格中。

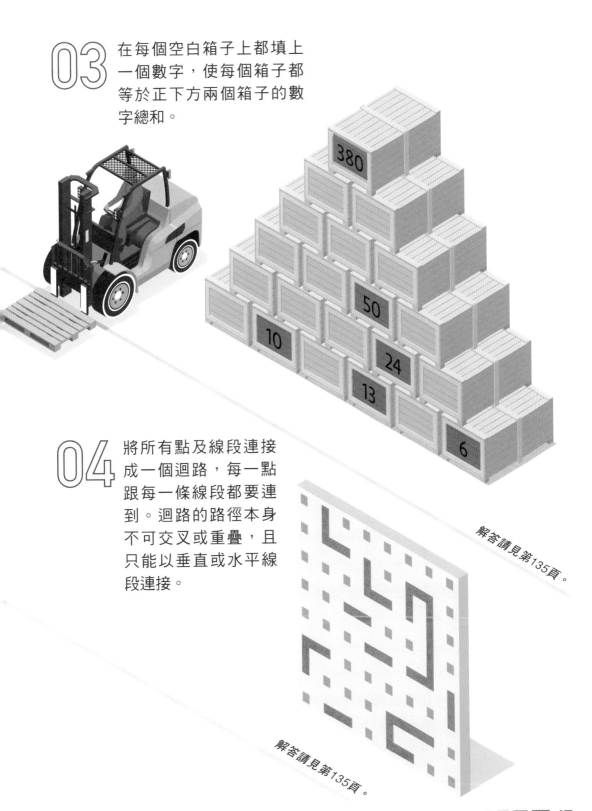

03 在每個空白箱子上都填上一個數字，使每個箱子都等於正下方兩個箱子的數字總和。

380

50

10

24

13

6

04 將所有點及線段連接成一個迴路，每一點跟每一條線段都要連到。迴路的路徑本身不可交叉或重疊，且只能以垂直或水平線段連接。

解答請見第135頁。

解答請見第135頁。

05 在空白方格中填入1～7的數字,且每一行與每一列上的數字皆不重覆。粗線框格內的數字皆依左上角的運算符號(＋、－、×、÷)進行計算,結果必須等於粗線框格左上角的數字。如果是減號或除號,則從粗線框內最大的數字開始,依它們的大小相減或相除。

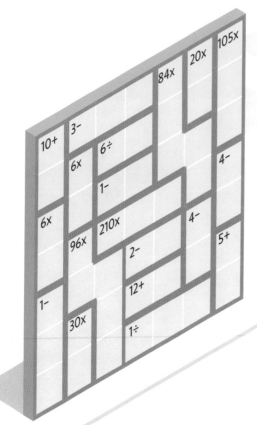

解答請見第136頁。

解答請見第136頁。

06 在空白方格中填入1～6的數字。方格外的數字代表沿著箭頭方向的對角線數字總和。

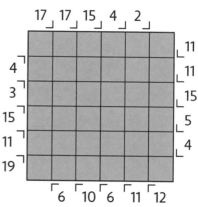

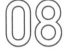

07

在空白方格中填入數字1～8，且每個數字在每一列、每一行及每個粗線框格中都只能出現一次。

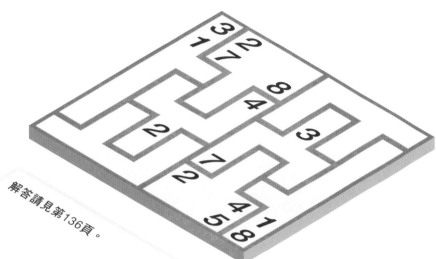

解答請見第136頁。

08

將圖中的某些方格塗滿，連接兩個蛇眼來形成一條蛇。方格外的數字代表所在的行或列上有幾個方格被塗滿（包含蛇眼本身在內）。只能塗滿相鄰的方塊，用單一路徑連接成一條蛇，不能有岔路。除了路徑上前後相接的方格外，塗滿的方格不可互相接觸。除了轉角位置之外，方格不能對角相接。

解答請見第136頁。

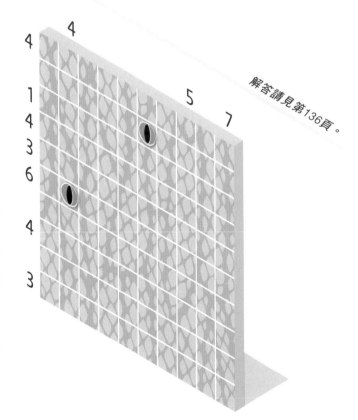

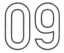 畫線將圖中的某些點連接成一個迴路，讓圍繞在每個數字外的線段數目等於該數字。迴路的路徑本身不可交叉或重疊，且只能以垂直或水平線段連接。

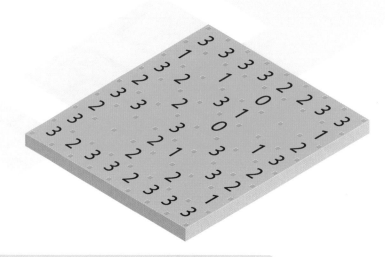

解答請見第136頁。

解答請見第136頁。

10 畫線連接相同顏色及形狀的物體，路徑只能通過每個方格的中心，且每個方格只能有一條線經過，路徑之間不可交叉或重疊。

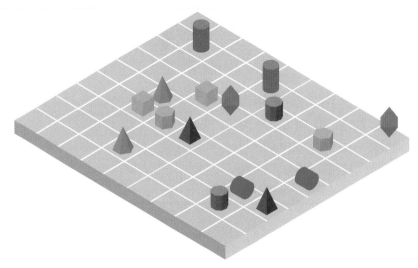

11 以兩個紅點為起點和終點，以
垂直和水平線段在圓點上連接
出一條路徑。路徑本身不可以
交叉或重疊，方格外的數字則
代表該行或該列有多少點位於
路徑上。

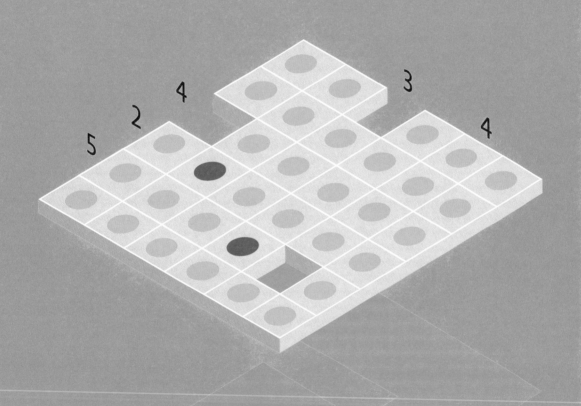

解答請見第136頁。

12

在空白方格中填入1～5的數字，且每一行與每一列上的數字皆不重覆。外圍的提示數字，代表從該點上沿著該行或該列方向前進，可以「看得見」幾個數字。「看得見」一個數字，表示該數字前面沒有高於它的數字。

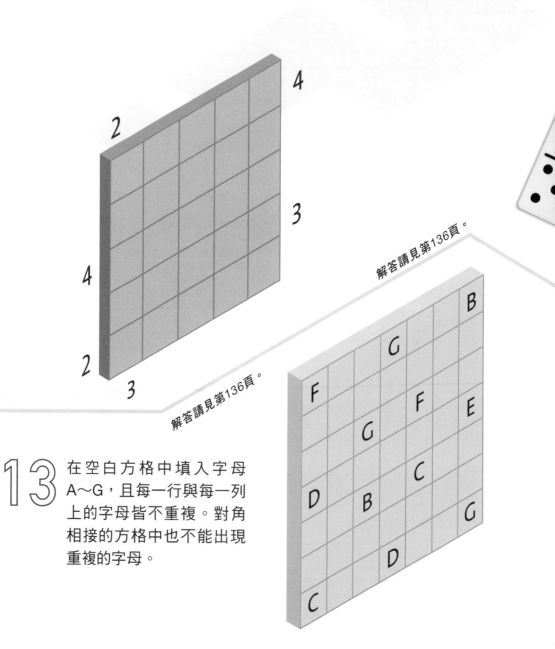

解答請見第136頁。

解答請見第136頁。

13

在空白方格中填入字母A～G，且每一行與每一列上的字母皆不重複。對角相接的方格中也不能出現重複的字母。

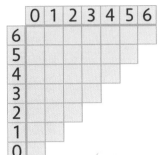

	0	1	2	3	4	5	6
6							
5							
4							
3							
2							
1							
0							

14 將下方方格沿虛線分割成一套標準的多米諾骨牌，剛好包括28個不同的數字組合。骨牌上兩端的點數均介於0～6之間，0傳統上會以空白表示。你可以使用右方的檢核表記錄自己分割出了哪些骨牌。

解答請見第136頁。

解答請見第136頁。

15 沿著虛線將圖形分割成四個區塊，且四個區塊必須形狀相同。圖形可以旋轉，但鏡像反射則不算相同。

16 在方格中填入1～8的數字，且每一行與每一列上的數字皆不重覆。中央有粉紅色釘子的相鄰方格必須填入連續數字（如2和3）；有紅色釘子的相鄰方格必須填入有兩倍關係的數字（如2和4）；沒有釘子的相鄰方格可以填入前述兩種情況外的任何數字。1和2相鄰的方格則會出現粉紅色和紅色釘子之一，不會兩者皆有。

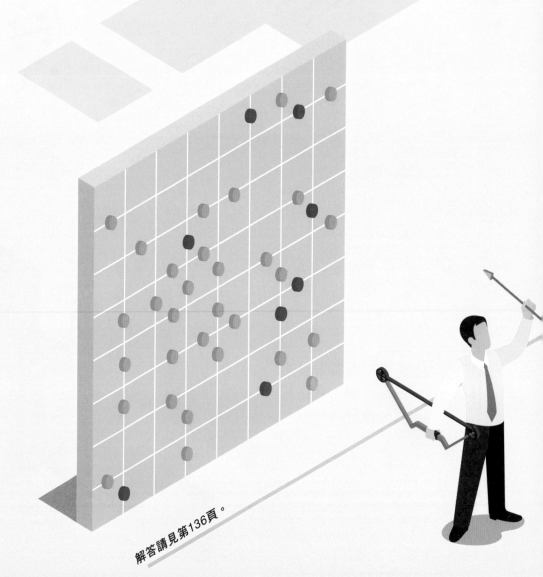

解答請見第136頁。

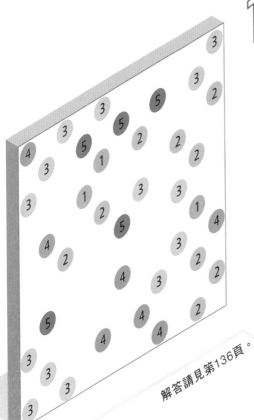

17

以垂直或水平線段連接所有圓圈。圓圈上的數字代表連接到該圓圈的線段數量。兩個圓圈之間最多只能有2條線，且線段不可和其他線段或圓圈交叉。所有路徑都相通，只要沿著任一條線段走，就可以從任一個圓圈移動到另一個圓圈。

解答請見第136頁。

解答請見第136頁。

18

你能達成圖中的三個總分嗎？從靶上的外圈、中圈和內圈各取一個數字，使其加起來等於總分。

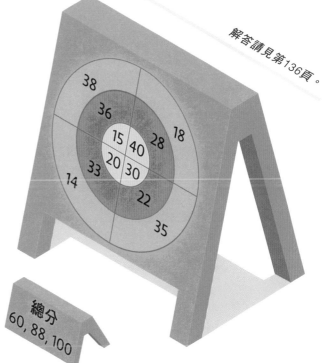

總分
60, 88, 100

19

在黃色方格中填入1～9的數字，水平或垂直相鄰的黃色方格中不可以有相同數字。每一列黃色方格左側和每一行黃色方格上方都有一個數字總和，填入的數字必須等於該總和。

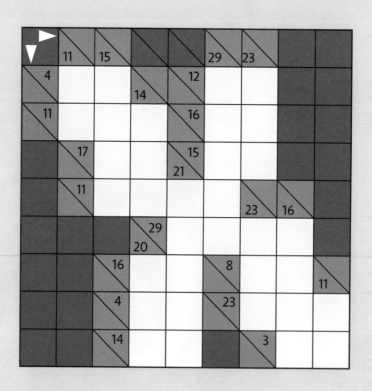

解答請見第136頁。

依提示將某些方格塗滿，找出隱藏的圖案。方格外的數字依序代表該行或該列上連續塗滿的方格數目及前後順序；且同行或同列上每處連續塗滿的方格之間，都必須至少間隔一個方格。

				2		1	1	1							
		2	1	2	1	4	5	6	1						
		3	1	1	1	3	3	4	4	11		3	3		
	7	3	2	1	2	1	1	1	1	1	15	9	8	11	9
7															
3, 3															
2, 7															
1, 1, 9															
2, 1, 5, 2															
1, 6, 2															
1, 9															
1, 7															
1, 1, 6															
1, 1, 10															
2, 12															
1, 9															
2, 7															
3, 3															
7															

解答請見第136頁。

Test 5

01 在空白方格中填入1～6的數字，且每一行與每一列上的數字皆不重覆。在「大於」（＞）或「小於」（＜）兩側的數字必須遵守符號規則，也就是箭頭所指的數字要小於另一側的數字。

解答請見第137頁。

02 畫線連接相同顏色及形狀的物體，路徑只能通過每個方格的中心，且每個方格只能有一條線經過，路徑之間不可交叉或重疊。

解答請見第137頁。

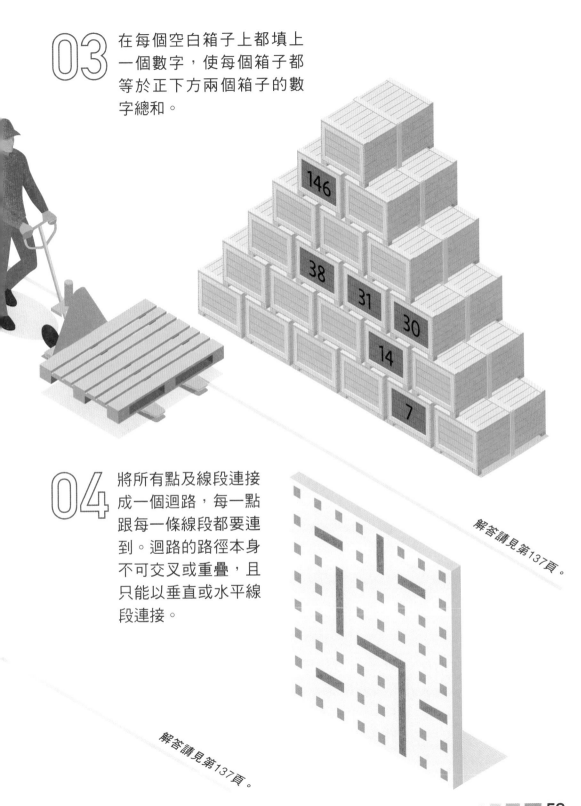

03 在每個空白箱子上都填上一個數字，使每個箱子都等於正下方兩個箱子的數字總和。

146

38 31 30

14

7

解答請見第137頁。

04 將所有點及線段連接成一個迴路，每一點跟每一條線段都要連到。迴路的路徑本身不可交叉或重疊，且只能以垂直或水平線段連接。

解答請見第137頁。

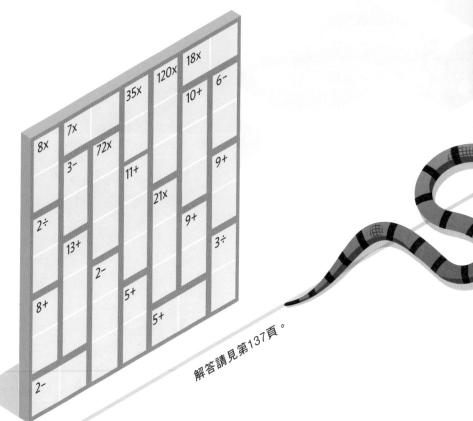

05 在空白方格中填入1~7的數字,且每一行與每一列上的數字皆不重覆。粗線框格內的數字皆依左上角的運算符號(+、-、×、÷)進行計算,結果必須等於粗線框格左上角的數字。如果是減號或除號,則從粗線框內最大的數字開始,依它們的大小相減或相除。

解答請見第137頁。

解答請見第137頁。

06 在空白方格中填入1~6的數字。方格外的數字代表沿著箭頭方向的對角線數字總和。

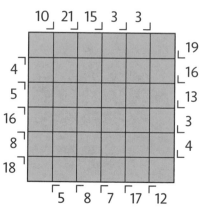

07

在空白方格中填入數字 1～8，且每個數字在每一列、每一行及每個粗線框格中都只能出現一次。

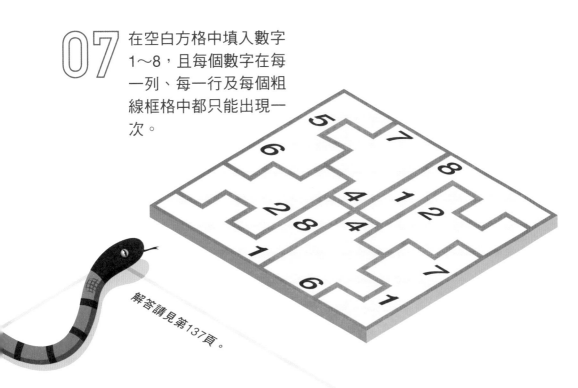

解答請見第137頁。

08

將圖中的某些方格塗滿，連接兩個蛇眼來形成一條蛇。方格外的數字代表所在的行或列上有幾個方格被塗滿（包含蛇眼本身在內）。只能塗滿相鄰的方塊，用單一路徑連接成一條蛇，不能有岔路。除了路徑上前後相接的方格外，塗滿的方格不可互相接觸。除了轉角位置之外，方格不能對角相接。

解答請見第137頁。

09 在空白方格中填入1～5的數字，且每一行與每一列上的數字皆不重覆。外圍的提示數字，代表從該點上沿著該行或該列方向前進，可以「看得見」幾個數字。「看得見」一個數字，表示該數字前面沒有高於它的數字。

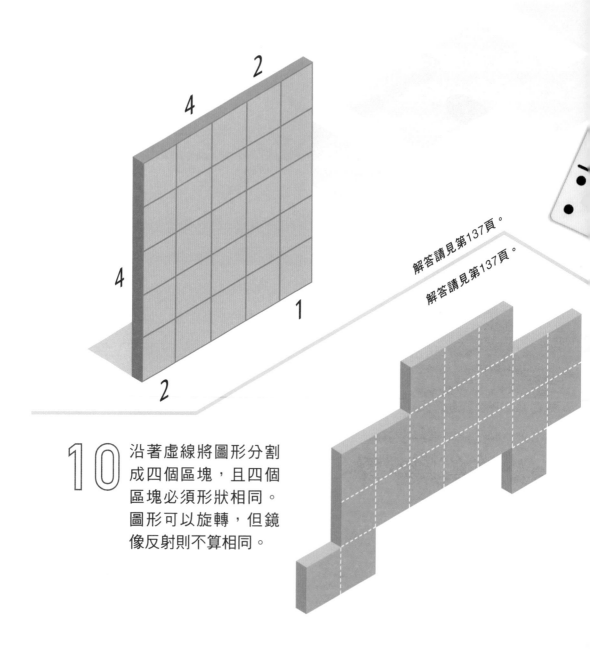

解答請見第137頁。

解答請見第137頁。

10 沿著虛線將圖形分割成四個區塊，且四個區塊必須形狀相同。圖形可以旋轉，但鏡像反射則不算相同。

11

將下方方格沿虛線分割成一套標準的多米諾骨牌，剛好包括28個不同的數字組合。骨牌上兩端的點數均介於0～6之間，0傳統上會以空白表示。你可以使用右方的檢核表記錄自己分割出了哪些骨牌。

	0	1	2	3	4	5	6
6							
5							
4							
3							
2							
1							
0							

解答請見第137頁。

12

在空白方格中填入字母A～G，且每一行與每一列上的字母皆不重複。對角相接的方格中也不能出現重複的字母。

13 畫線將圖中的某些點連接成一個迴路，讓圍繞在每個數字外的線段數目等於該數字。迴路的路徑本身不可交叉或重疊，且只能以垂直或水平線段連接。

解答請見第137頁。

解答請見第137頁。

14 在空白方格中填入1～9的數字，並使每行、每列及每個3×3粗框矩陣內都包含每一個數字。其中數字1～3必須填在一般方格中；4～6必須填在綠色圓點方格中；7～9必須填在橘色圓點方格中。

15

以兩個紅點為起點和終點，以垂直和水平線段在圓點上連接出一條路徑。路徑本身不可以交叉或重疊，方格外的數字則代表該行或該列有多少點位於路徑上。

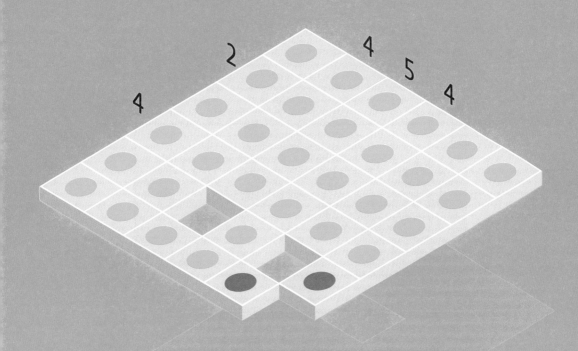

解答請見第137頁。

16

在黃色方格中填入1～9的數字，水平或垂直相鄰的黃色方格中不可以有相同數字。每一列黃色方格左側和每一行黃色方格上方都有一個數字總和，填入的數字必須等於該總和。

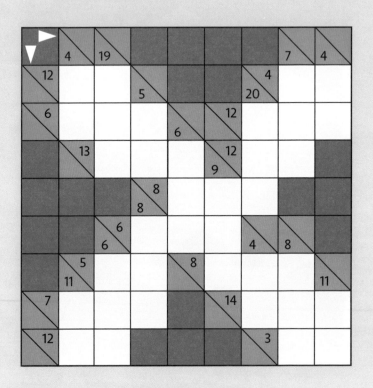

解答請見第138頁。

17

依提示將某些方格塗滿，找出隱藏的圖案。方格外的數字依序代表該行或該列上連續塗滿的方格數目及前後順序；且同行或同列上每處連續塗滿的方格之間，都必須至少間隔一個方格。

	1	2													
	1	1													
	1	1				1		3		1					
	1	1	7	8	3	4	4	2	5	8	3	3	1		
	1	3	1	1	1	1	1	9	1	1	1	1	1	3	1

| 1 |
| 2, 2 |
| 3, 5 |
| 2, 1, 1 |
| 4, 1, 2 |
| 2, 4 |
| 9 |
| 11 |
| 8 |
| 1, 1, 5 |
| 1 |
| 1 |
| 2, 1, 1 |
| 14 |
| 2, 1, 1 |

解答請見第138頁。

18

在方格中填入1～8的數字，且每一行與每一列上的數字皆不重覆。中央有粉紅色釘子的相鄰方格必須填入連續數字（如2和3）；有紅色釘子的相鄰方格必須填入有兩倍關係的數字（如2和4）；沒有釘子的相鄰方格可以填入前述兩種情況外的任何數字。1和2相鄰的方格則會出現粉紅色和紅色釘子之一，不會兩者皆有。

解答請見第138頁。

19

以垂直或水平線段連接所有圓圈。圓圈上的數字代表連接到該圓圈的線段數量。兩個圓圈之間最多只能有2條線，且線段不可和其他線段或圓圈交叉。所有路徑都相通，只要沿著任一條線段走，就可以從任一個圓圈移動到另一個圓圈。

解答請見第138頁。

解答請見第138頁。

20

你能達成圖中的三個總分嗎？從靶上的外圈、中圈和內圈各取一個數字，使其加起來等於總分。

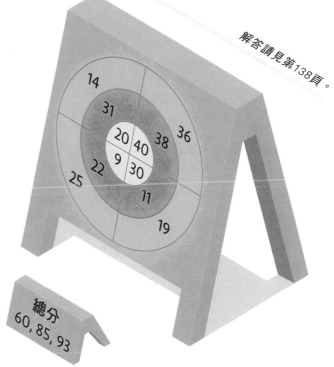

總分
60, 85, 93

Test 6

01 在空白方格中填入1～6的數字，且每一行與每一列上的數字皆不重覆。在「大於」（>）或「小於」（<）兩側的數字必須遵守符號規則，也就是箭頭所指的數字要小於另一側的數字。

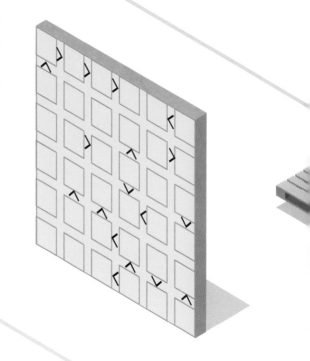

解答請見第138頁。

02 畫線連接相同顏色及形狀的物體，路徑只能通過每個方格的中心，且每個方格只能有一條線經過，路徑之間不可交叉或重疊。

解答請見第138頁。

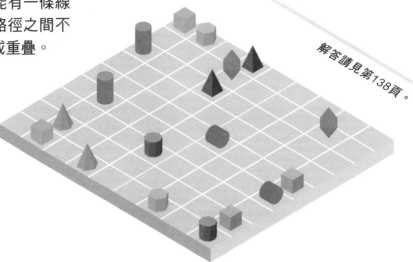

03 在每個空白箱子上都填上一個數字,使每個箱子都等於正下方兩個箱子的數字總和。

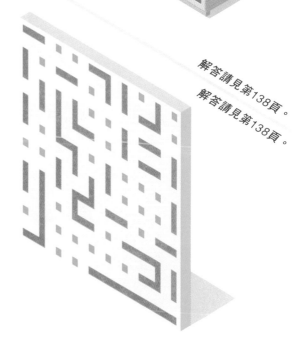

04 將所有點及線段連接成一個迴路,每一點跟每一條線段都要連到。迴路的路徑本身不可交叉或重疊,且只能以垂直或水平線段連接。

解答請見第138頁。

解答請見第138頁。

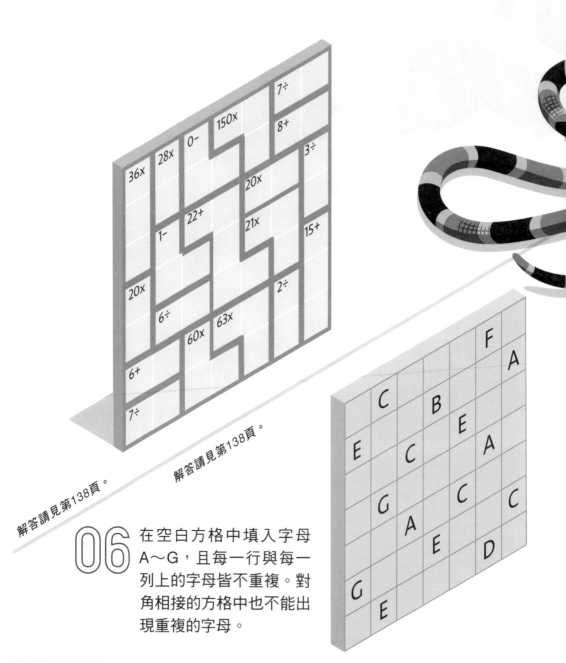

05 在空白方格中填入1～7的數字，且每一行與每一列上的數字皆不重覆。粗線框格內的數字皆依左上角的運算符號（＋、－、×、÷）進行計算，結果必須等於粗線框格左上角的數字。如果是減號或除號，則從粗線框內最大的數字開始，依它們的大小相減或相除。

解答請見第138頁。

解答請見第138頁。

06 在空白方格中填入字母A～G，且每一行與每一列上的字母皆不重複。對角相接的方格中也不能出現重複的字母。

07

在空白方格中填入數字1～8，且每個數字在每一列、每一行及每個粗線框格中都只能出現一次。

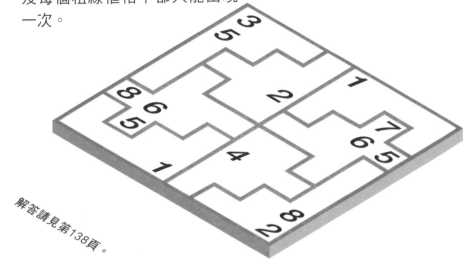

解答請見第138頁。

08

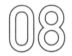

將圖中的某些方格塗滿，連接兩個蛇眼來形成一條蛇。方格外的數字代表所在的行或列上有幾個方格被塗滿（包含蛇眼本身在內）。只能塗滿相鄰的方塊，用單一路徑連接成一條蛇，不能有岔路。除了路徑上前後相接的方格外，塗滿的方格不可互相接觸。除了轉角位置之外，方格不能對角相接。

解答請見第138頁。

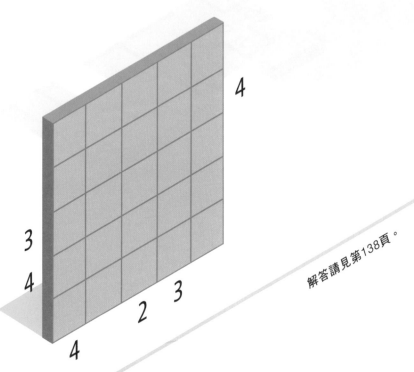

09　在空白方格中填入1～5的數字，且每一行與每一列上的數字皆不重覆。外圍的提示數字，代表從該點上沿著該行或該列方向前進，可以「看得見」幾個數字。「看得見」一個數字，表示該數字前面沒有高於它的數字。

解答請見第138頁。

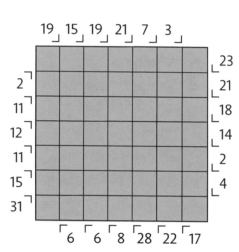

10　在空白方格中填入1～7的數字。方格外的數字代表沿著箭頭方向的對角線數字總和。

11 將下方方格沿虛線分割成一套標準的多米諾骨牌，剛好包括28個不同的數字組合。骨牌上兩端的點數均介於0～6之間，0 傳統上會以空白表示。你可以使用右方的檢核表記錄自己分割出了哪些骨牌。

	0	1	2	3	4	5	6
6							
5							
4							
3							
2							
1							
0							

方格內容：
5 4 6 5 3 3 4 4 2 6
6 3 3 2 1 2 6 5 4 2 0
6 3 2 2 5 5 4 0 0
4 1 3 1 0 6 3 0 4 5 0
1 1 0 5 3 0 2 5 4 3 3 1
5 4 3 0 1 2 5 0 4 3 3 1
6 2 1 5 6 2 0 1
6 2 1 5 6 1
2 5

解答請見第139頁。

解答請見第139頁。

12 沿著虛線將圖形分割成四個區塊，且四個區塊必須形狀相同。圖形可以旋轉，但鏡像反射則不算相同。

13

畫線將圖中的某些點連接成一個迴路，讓圍繞在每個數字外的線段數目等於該數字。迴路的路徑本身不可交叉或重疊，且只能以垂直或水平線段連接。

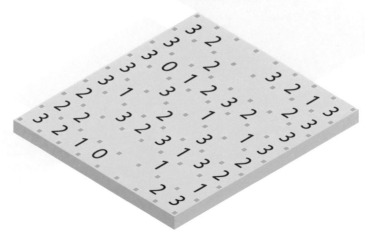

解答請見第139頁。

解答請見第139頁。

14

在空白方格中填入1～9的數字，並使每行、每列及每個3×3粗框矩陣內都包含每一個數字。其中數字1～3必須填在一般方格中；4～6必須填在綠色圓點方格中；7～9必須填在橘色圓點方格中。

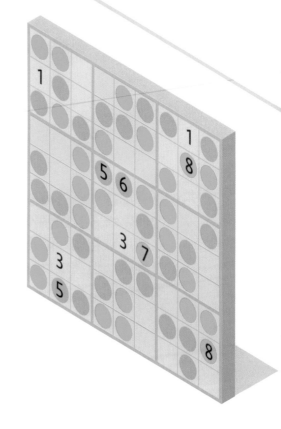

以兩個紅點為起點和終點,以垂直和水平線段在圓點上連接出一條路徑。路徑本身不可以交叉或重疊,方格外的數字則代表該行或該列有多少點位於路徑上。

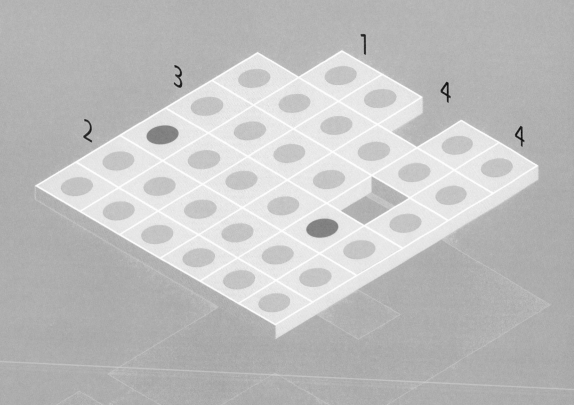

解答請見第139頁。

16

在方格中填入1～8的數字,且每一行與每一列上的數字皆不重覆。中央有粉紅色釘子的相鄰方格必須填入連續數字(如2和3);有紅色釘子的相鄰方格必須填入有兩倍關係的數字(如2和4);沒有釘子的相鄰方格可以填入前述兩種情況外的任何數字。1和2相鄰的方格則會出現粉紅色和紅色釘子之一,不會兩者皆有。

解答請見第139頁。

17

以垂直或水平線段連接所有圓圈。圓圈上的數字代表連接到該圓圈的線段數量。兩個圓圈之間最多只能有2條線，且線段不可和其他線段或圓圈交叉。所有路徑都相通，只要沿著任一條線段走，就可以從任一個圓圈移動到另一個圓圈。

解答請見第139頁。

解答請見第139頁。

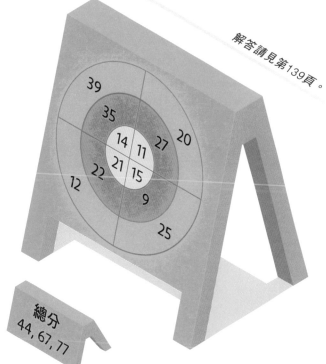

18

你能達成圖中的三個總分嗎？從靶上的外圈、中圈和內圈各取一個數字，使其加起來等於總分。

19

在黃色方格中填入1～9的數字，水平或垂直相鄰的黃色方格中不可以有相同數字。每一列黃色方格左側和每一行黃色方格上方都有一個數字總和，填入的數字必須等於該總和。

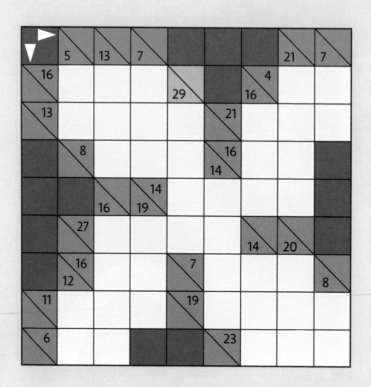

解答請見第139頁。

20

依提示將某些方格塗滿，找出隱藏的圖案。方格外的數字依序代表該行或該列上連續塗滿的方格數目及前後順序；且同行或同列上每處連續塗滿的方格之間，都必須至少間隔一個方格。

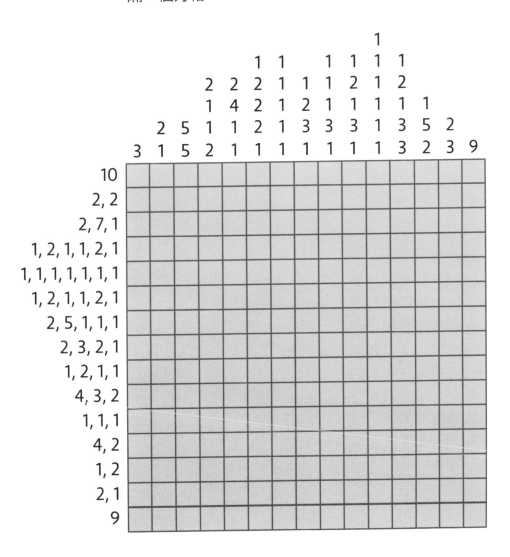

解答請見第139頁。

Test 7

01 在方格中填入1～7的數字，且每一行與每一列上的數字皆不重覆。在「大於」（＞）或「小於」（＜）兩側的數字必須遵守符號規則，也就是箭頭所指的數字要小於另一側的數字。

解答請見第139頁。

解答請見第139頁。

02 在空白方格中填入1～9的數字，並使每行、每列及每個3×3粗框矩陣內都包含每一個數字。其中數字1～3必須填在一般方格中；4～6必須填在綠色圓點方格中；7～9必須填在橘色圓點方格中。

解答請見第139頁。

03 在每個空白箱子上都填上一個數字，使每個箱子都等於正下方兩個箱子的數字總和。

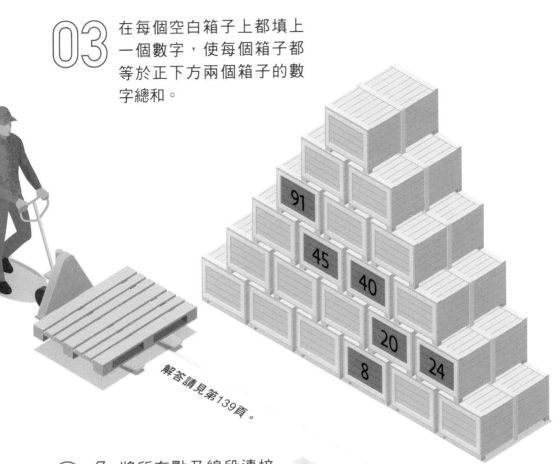

04 將所有點及線段連接成一個迴路，每一點跟每一條線段都要連到。迴路的路徑本身不可交叉或重疊，且只能以垂直或水平線段連接。

解答請見第139頁。

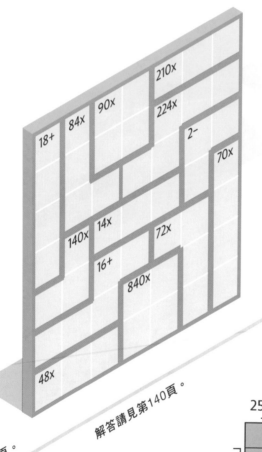

05 在空白方格中填入1～7的數字，且每一行與每一列上的數字皆不重覆。粗線框格內的數字皆依左上角的運算符號（＋、－、×、÷）進行計算，結果必須等於粗線框格左上角的數字。如果是減號或除號，則從粗線框內最大的數字開始，依它們的大小相減或相除。

解答請見第140頁。

解答請見第140頁。

06 在空白方格中填入1～7的數字。方格外的數字代表沿著箭頭方向的對角線數字總和。

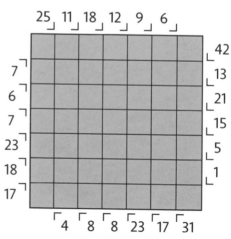

07 在空白方格中填入數字1～8，且每個數字在每一列、每一行及每個粗線框格中都只能出現一次。

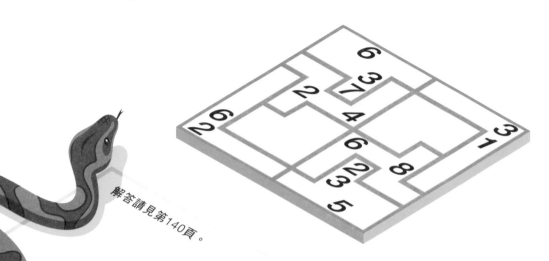

解答請見第140頁。

08

將圖中的某些方格塗滿，連接兩個蛇眼來形成一條蛇。方格外的數字代表所在的行或列上有幾個方格被塗滿（包含蛇眼本身在內）。只能塗滿相鄰的方塊，用單一路徑連接成一條蛇，不能有岔路。除了路徑上前後相接的方格外，塗滿的方格不可互相接觸。除了轉角位置之外，方格不能對角相接。

解答請見第140頁。

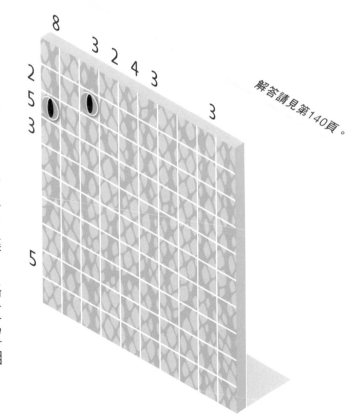

 畫線將圖中的某些點連接成一個迴路，讓圍繞在每個數字外的線段數目等於該數字。迴路的路徑本身不可交叉或重疊，且只能以垂直或水平線段連接。

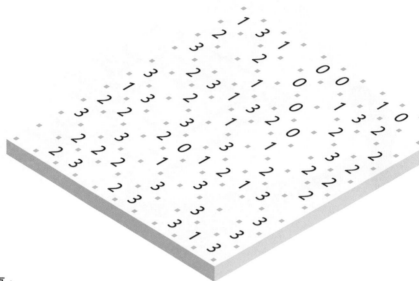

解答請見第140頁。

解答請見第140頁。

10 畫線連接相同顏色及形狀的物體，路徑只能通過每個方格的中心，且每個方格只能有一條線經過，路徑之間不可交叉或重疊。

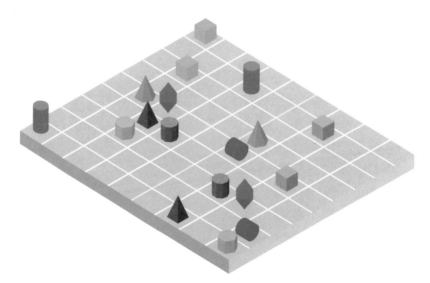

11 以兩個紅點為起點和終點，以
垂直和水平線段在圓點上連接
出一條路徑。路徑本身不可以
交叉或重疊，方格外的數字則
代表該行或該列有多少點位於
路徑上。

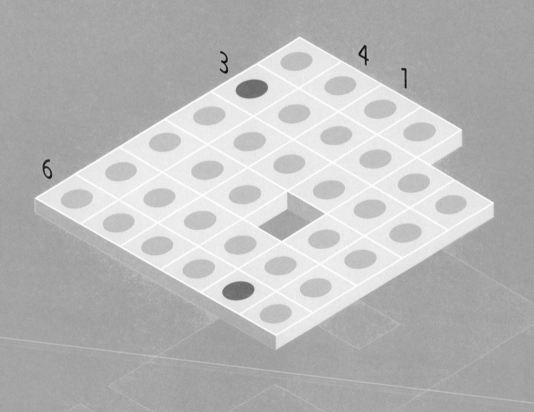

解答請見第140頁。

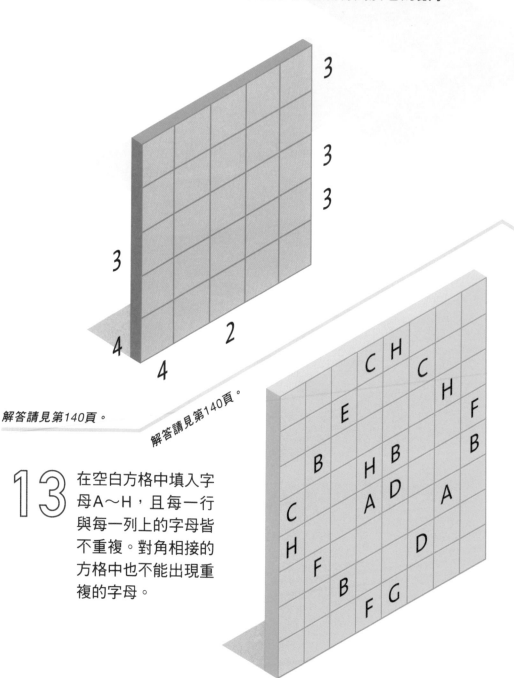

12 在空白方格中填入1～5的數字，且每一行與每一列上的數字皆不重覆。外圍的提示數字，代表從該點上沿著該行或該列方向前進，可以「看得見」幾個數字。「看得見」一個數字，表示該數字前面沒有高於它的數字。

3

3

3

3

4 2

4

解答請見第140頁。

解答請見第140頁。

13 在空白方格中填入字母A～H，且每一行與每一列上的字母皆不重複。對角相接的方格中也不能出現重複的字母。

14

將下方方格沿虛線分割成一套標準的多米諾骨牌，剛好包括28個不同的數字組合。骨牌上兩端的點數均介於0～6之間，0 傳統上會以空白表示。你可以使用右方的檢核表記錄自己分割出了哪些骨牌。

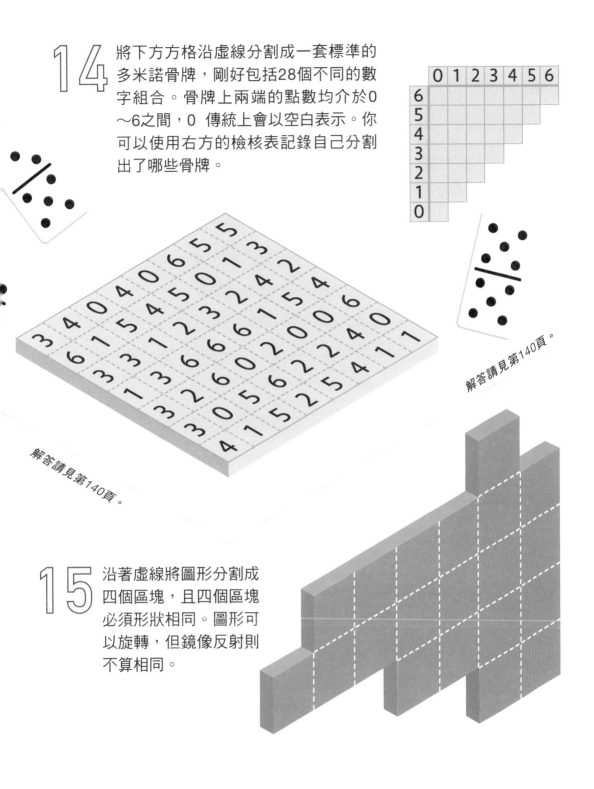

	0	1	2	3	4	5	6
6							
5							
4							
3							
2							
1							
0							

解答請見第140頁。

解答請見第140頁。

15

沿著虛線將圖形分割成四個區塊，且四個區塊必須形狀相同。圖形可以旋轉，但鏡像反射則不算相同。

89

16

在方格中填入1～8的數字，且每一行與每一列上的數字皆不重覆。中央有粉紅色釘子的相鄰方格必須填入連續數字（如2和3）；有紅色釘子的相鄰方格必須填入有兩倍關係的數字（如2和4）；沒有釘子的相鄰方格可以填入前述兩種情況外的任何數字。1和2相鄰的方格則會出現粉紅色和紅色釘子之一，不會兩者皆有。

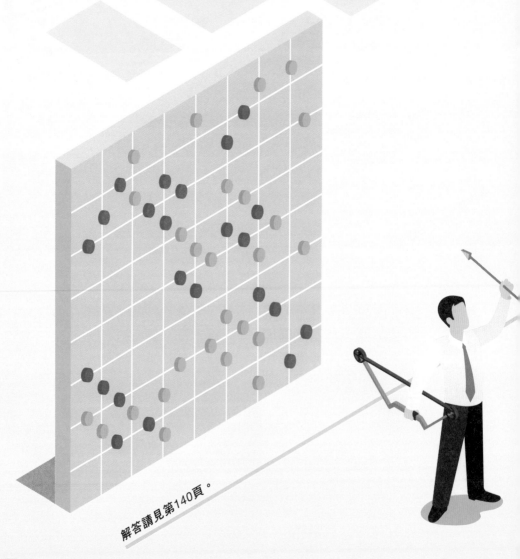

解答請見第140頁。

17 以垂直或水平線段連接所有圓圈。圓圈上的數字代表連接到該圓圈的線段數量。兩個圓圈之間最多只能有2條線，且線段不可和其他線段或圓圈交叉。所有路徑都相通，只要沿著任一條線段走，就可以從任一個圓圈移動到另一個圓圈。

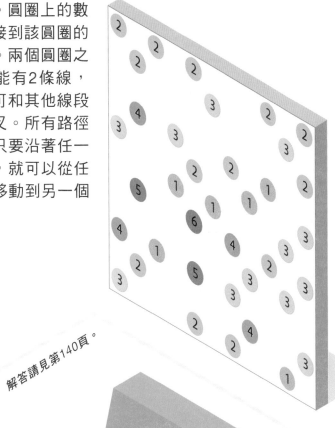

解答請見第140頁。

解答請見第140頁。

18

你能達成圖中的三個總分嗎？從靶上的外圈、中圈和內圈各取一個數字，使其加起來等於總分。

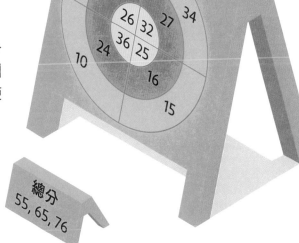

19

在黃色方格中填入1～9的數字，水平或垂直相鄰的黃色方格中不可以有相同數字。每一列黃色方格左側和每一行黃色方格上方都有一個數字總和，填入的數字必須等於該總和。

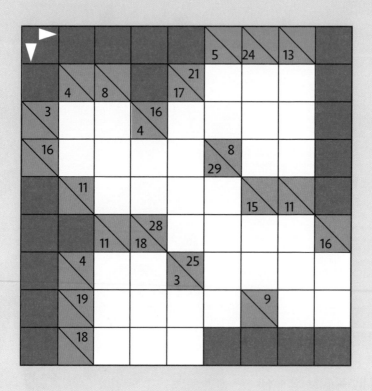

解答請見第140頁。

20

依提示將某些方格塗滿，找出隱藏的圖案。方格外的數字依序代表該行或該列上連續塗滿的方格數目及前後順序；且同行或同列上每處連續塗滿的方格之間，都必須至少間隔一個方格。

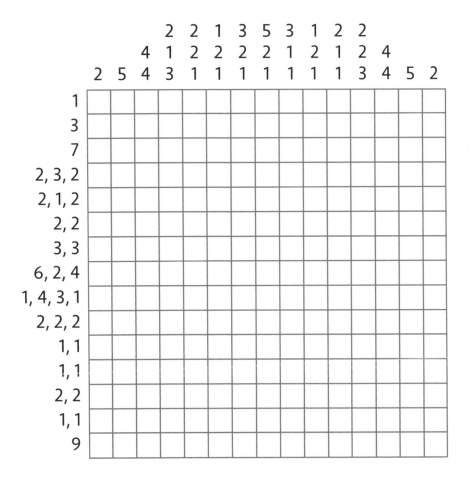

解答請見第140頁。

Test 8

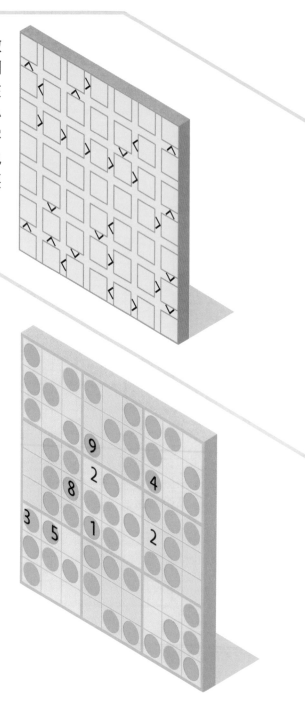

01 在方格中填入1～7的數字，且每一行與每一列上的數字皆不重覆。在「大於」（>）或「小於」（<）兩側的數字必須遵守符號規則，也就是箭頭所指的數字要小於另一側的數字。

解答請見第141頁。

解答請見第141頁。

02 在空白方格中填入1～9的數字，並使每行、每列及每個3×3粗框矩陣內都包含每一個數字。其中數字1～3必須填在一般方格中；4～6必須填在綠色圓點方格中；7～9必須填在橘色圓點方格中。

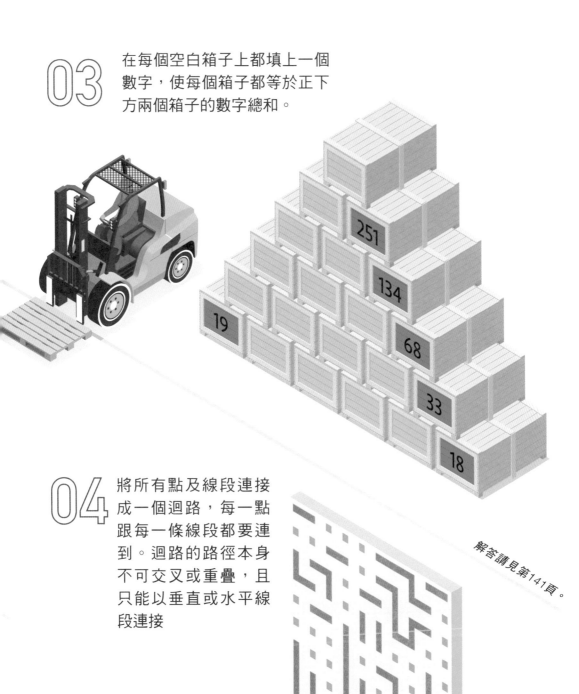

03 在每個空白箱子上都填上一個數字，使每個箱子都等於正下方兩個箱子的數字總和。

251

134

19

68

33

18

04 將所有點及線段連接成一個迴路，每一點跟每一條線段都要連到。迴路的路徑本身不可交叉或重疊，且只能以垂直或水平線段連接

解答請見第141頁。

解答請見第141頁。

05 在空白方格中填入1～5的數字，且每一行與每一列上的數字皆不重覆。外圍的提示數字，代表從該點上沿著該行或該列方向前進，可以「看得見」幾個數字。「看得見」一個數字，表示該數字前面沒有高於它的數字。

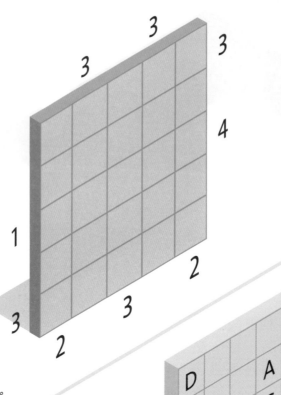

解答請見第141頁。

解答請見第141頁。

06 在空白方格中填入字母A～H，且每一行與每一列上的字母皆不重複。對角相接的方格中也不能出現重複的字母

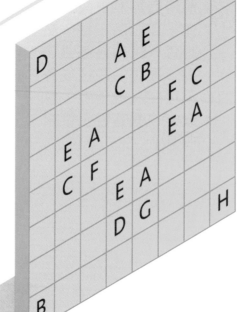

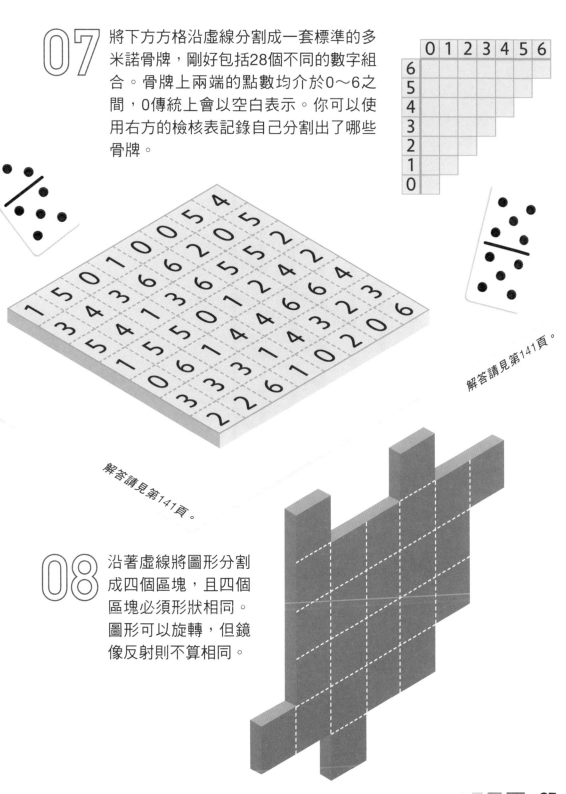

07 將下方方格沿虛線分割成一套標準的多米諾骨牌，剛好包括28個不同的數字組合。骨牌上兩端的點數均介於0～6之間，0傳統上會以空白表示。你可以使用右方的檢核表記錄自己分割出了哪些骨牌。

	0	1	2	3	4	5	6
6							
5							
4							
3							
2							
1							
0							

解答請見第141頁。

解答請見第141頁。

08 沿著虛線將圖形分割成四個區塊，且四個區塊必須形狀相同。圖形可以旋轉，但鏡像反射則不算相同。

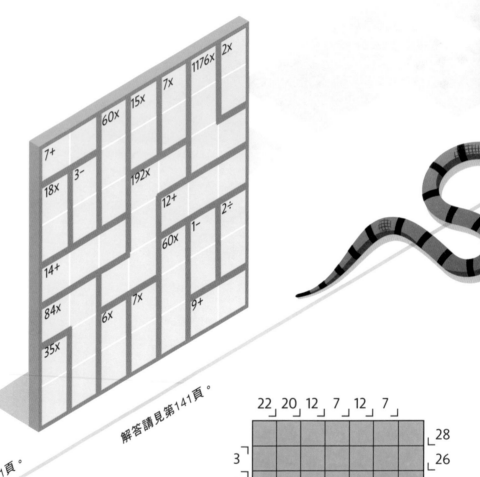

09　在空白方格中填入1～7的數字，且每一行與每一列上的數字皆不重覆。粗線框格內的數字皆依左上角的運算符號（＋、－、×、÷）進行計算，結果必須等於粗線框格左上角的數字。如果是減號或除號，則從粗線框內最大的數字開始，依它們的大小相減或相除。

解答請見第141頁。

解答請見第141頁。

10　在空白方格中填入1～7的數字。方格外的數字代表沿著箭頭方向的對角線數字總和。

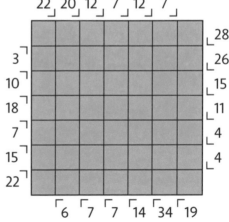

11

在空白方格中填入數字1～8，且每個數字在每一列、每一行及每個粗線框格中都只能出現一次。

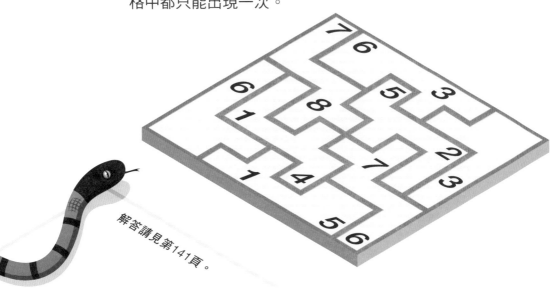

解答請見第141頁。

12

將圖中的某些方格塗滿，連接兩個蛇眼來形成一條蛇。方格外的數字代表所在的行或列上有幾個方格被塗滿（包含蛇眼本身在內）。只能塗滿相鄰的方塊，用單一路徑連接成一條蛇，不能有岔路。除了路徑上前後相接的方格外，塗滿的方格不可互相接觸。除了轉角位置之外，方格不能對角相接。

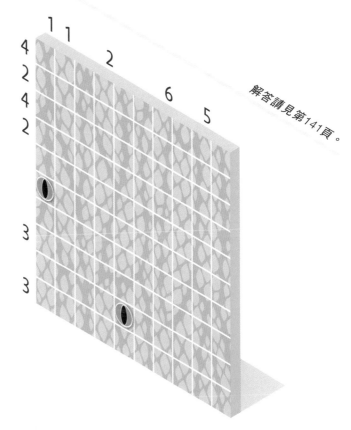

解答請見第141頁。

13 畫線將圖中的某些點連接成一個迴路，讓圍繞在每個數字外的線段數目等於該數字。迴路的路徑本身不可交叉或重疊，且只能以垂直或水平線段連接。

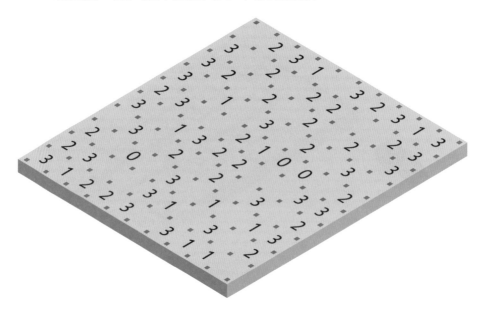

解答請見第141頁。

解答請見第141頁。

14 畫線連接相同顏色及形狀的物體，路徑只能通過每個方格的中心，且每個方格只能有一條線經過，路徑之間不可交叉或重疊。

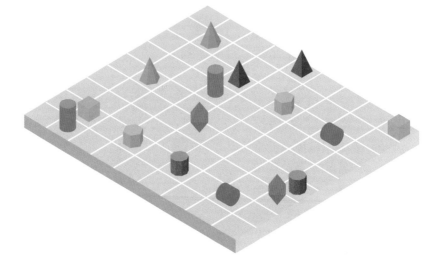

15 以兩個紅點為起點和終點,以垂直和水平線段在圓點上連接出一條路徑。路徑本身不可以交叉或重疊,方格外的數字則代表該行或該列有多少點位於路徑上。

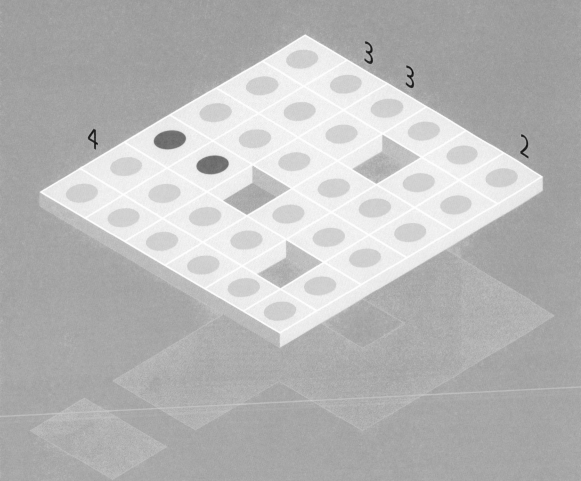

解答請見第141頁。

16 在方格中填入1～8的數字，且每一行與每一列上的數字皆不重覆。中央有粉紅色釘子的相鄰方格必須填入連續數字（如2和3）；有紅色釘子的相鄰方格必須填入有兩倍關係的數字（如2和4）；沒有釘子的相鄰方格可以填入前述兩種情況外的任何數字。1和2相鄰的方格則會出現粉紅色和紅色釘子之一，不會兩者皆有。

解答請見第142頁。

17 以垂直或水平線段連接所有圓圈。圓圈上的數字代表連接到該圓圈的線段數量。兩個圓圈之間最多只能有2條線，且線段不可和其他線段或圓圈交叉。所有路徑都相通，只要沿著任一條線段走，就可以從任一個圓圈移動到另一個圓圈。

解答請見第142頁。

解答請見第142頁。

18

你能達成圖中的三個總分嗎？從靶上的外圈、中圈和內圈各取一個數字，使其加起來等於總分。

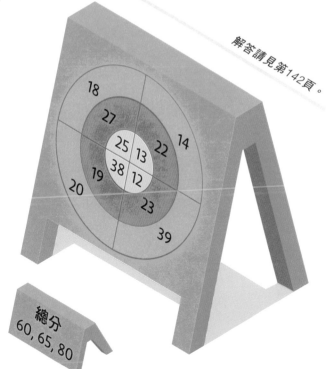

總分
60, 65, 80

19

在黃色方格中填入1～9的數字，水平或垂直相鄰的黃色方格中不可以有相同數字。每一列黃色方格左側和每一行黃色方格上方都有一個數字總和，填入的數字必須等於該總和。

解答請見第142頁。

20

依提示將某些方格塗滿,找出隱藏的圖案。方格外的數字依序代表該行或該列上連續塗滿的方格數目及前後順序;且同行或同列上每處連續塗滿的方格之間,都必須至少間隔一個方格。

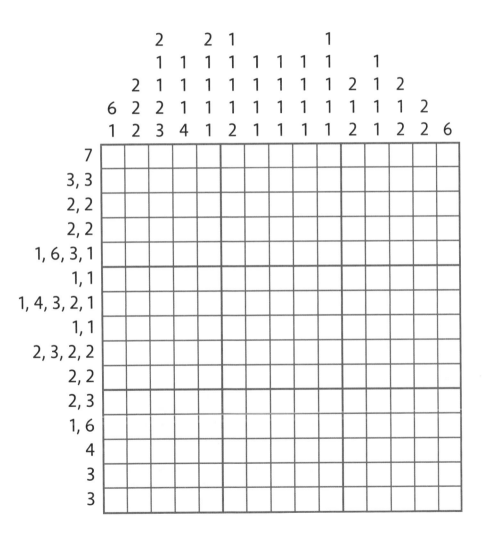

解答請見第142頁。

Test 9

01

在空白方格中填入字母A～H，且每一行與每一列上的字母皆不重複。對角相接的方格中也不能出現重複的字母。

解答請見第142頁。

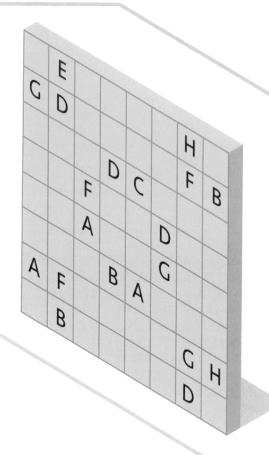

02

畫線連接相同顏色及形狀的物體，路徑只能通過每個方格的中心，且每個方格只能有一條線經過，路徑之間不可交叉或重疊。

解答請見第142頁。

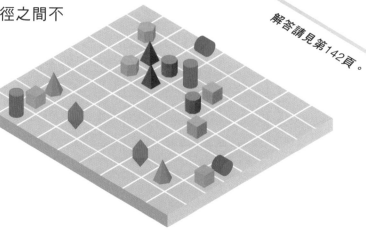

03 在每個空白箱子上都填上一個數字，使每個箱子都等於正下方兩個箱子的數字總和。

556

65

35

11

15

19

解答請見第142頁。

04

將所有點及線段連接成一個迴路，每一點跟每一條線段都要連到。迴路的路徑本身不可交叉或重疊，且只能以垂直或水平線段連接。

解答請見第142頁。

05 在空白方格中填入1～8的數字，且每一行與每一列上的數字皆不重覆。粗線框格內的數字皆依左上角的運算符號（＋、－、×、÷）進行計算，結果必須等於粗線框格左上角的數字。如果是減號或除號，則從粗線框內最大的數字開始，依它們的大小相減或相除。

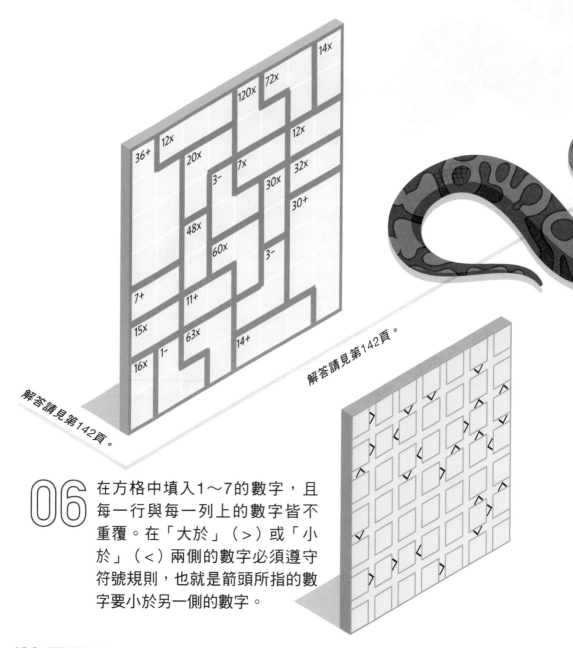

解答請見第142頁。

解答請見第142頁。

06 在方格中填入1～7的數字，且每一行與每一列上的數字皆不重覆。在「大於」（＞）或「小於」（＜）兩側的數字必須遵守符號規則，也就是箭頭所指的數字要小於另一側的數字。

07 在空白方格中填入數字1～8，且每個數字在每一列、每一行及每個粗線框格中都只能出現一次。

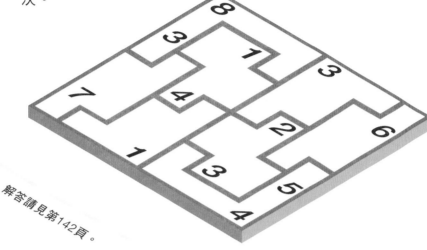

解答請見第142頁。

08

將圖中的某些方格塗滿，連接兩個蛇眼來形成一條蛇。方格外的數字代表所在的行或列上有幾個方格被塗滿（包含蛇眼本身在內）。只能塗滿相鄰的方塊，用單一路徑連接成一條蛇，不能有岔路。除了路徑上前後相接的方格外，塗滿的方格不可互相接觸。除了轉角位置之外，方格不能對角相接。

解答請見第142頁。

09 在空白方格中填入1～9的數字，並使每行、每列及每個3×3粗框矩陣內都包含每一個數字。其中數字1～3必須填在一般方格中；4～6必須填在綠色圓點方格中；7～9必須填在橘色圓點方格中。

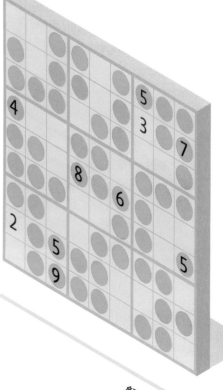

解答請見第142頁。

10 畫線將圖中的某些點連接成一個迴路，讓圍繞在每個數字外的線段數目等於該數字。迴路的路徑本身不可交叉或重疊，且只能以垂直或水平線段連接。

解答請見第142頁。

11 以兩個紅點為起點和終點，以垂直和水平線段在圓點上連接出一條路徑。路徑本身不可以交叉或重疊，方格外的數字則代表該行或該列有多少點位於路徑上。

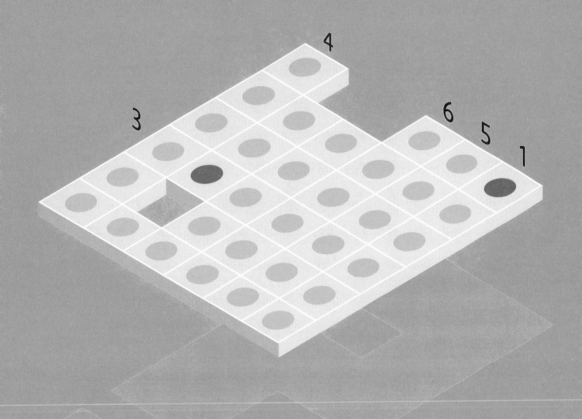

解答請見第143頁。

12 在空白方格中填入1～5的數字，且每一行與每一列上的數字皆不重覆。外圍的提示數字，代表從該點上沿著該行或該列方向前進，可以「看得見」幾個數字。「看得見」一個數字，表示該數字前面沒有高於它的數字。

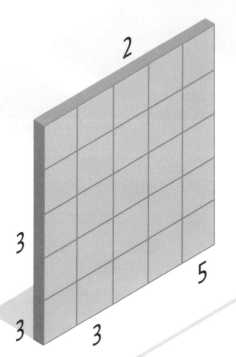

解答請見第143頁。

解答請見第143頁。

13 在空白方格中填入1～7的數字。方格外的數字代表沿著箭頭方向的對角線數字總和。

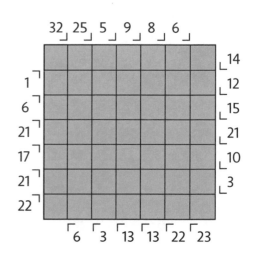

14

將下方方格沿虛線分割成一套標準的多米諾骨牌，剛好包括28個不同的數字組合。骨牌上兩端的點數均介於0～6之間，0 傳統上會以空白表示。你可以使用右方的檢核表記錄自己分割出了哪些骨牌。

	0	1	2	3	4	5	6
6							
5							
4							
3							
2							
1							
0							

下方方格內的數字（依圖中排列，由左上至右下斜向讀取）：

```
                3
          1  3  5     1  4
       3  3  1  5  6  1  5
    0  6  5  4  5  6  0  2
 6  0  4  3  0  6  6  5  4
 0  4  2  5  2  0  1  2  3
 2  2  6  4  2  1  3  2  3
    4  3  0  5  1
       6  2  3
          0  1
```

解答請見第143頁。

解答請見第143頁。

15

沿著虛線將圖形分割成四個區塊，且四個區塊必須形狀相同。圖形可以旋轉，但鏡像反射則不算相同。

16 在方格中填入1～8的數字，且每一行與每一列上的數字皆不重覆。中央有粉紅色釘子的相鄰方格必須填入連續數字（如2和3）；有紅色釘子的相鄰方格必須填入有兩倍關係的數字（如2和4）；沒有釘子的相鄰方格可以填入前述兩種情況外的任何數字。1和2相鄰的方格則會出現粉紅色和紅色釘子之一，不會兩者皆有。

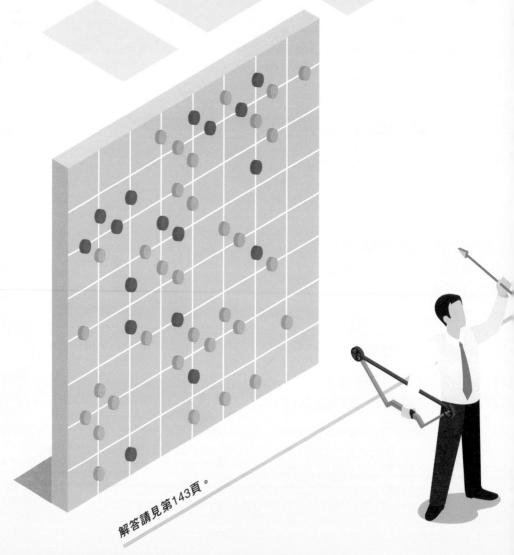

解答請見第143頁。

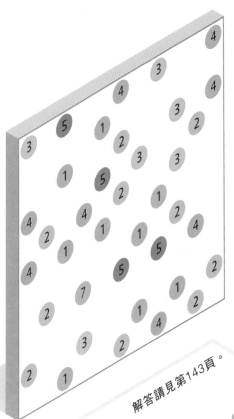

17 以垂直或水平線段連接所有圓圈。圓圈上的數字代表連接到該圓圈的線段數量。兩個圓圈之間最多只能有2條線，且線段不可和其他線段或圓圈交叉。所有路徑都相通，只要沿著任一條線段走，就可以從任一個圓圈移動到另一個圓圈。

解答請見第143頁。

解答請見第143頁。

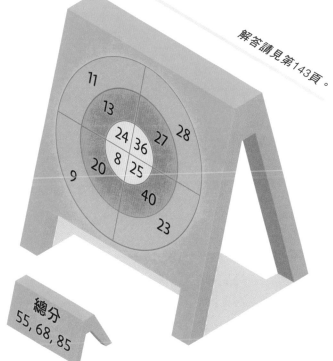

18

你能達成圖中的三個總分嗎？從靶上的外圈、中圈和內圈各取一個數字，使其加起來等於總分。

總分
55, 68, 85

19

在黃色方格中填入1～9的數字，水平或垂直相鄰的黃色方格中不可以有相同數字。每一列黃色方格左側和每一行黃色方格上方都有一個數字總和，填入的數字必須等於該總和。

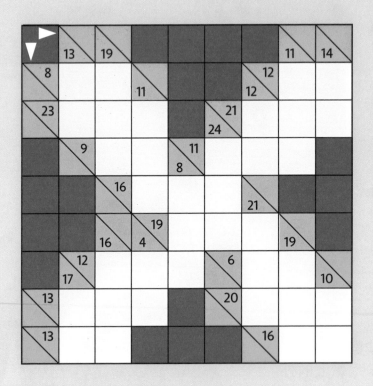

解答請見第143頁。

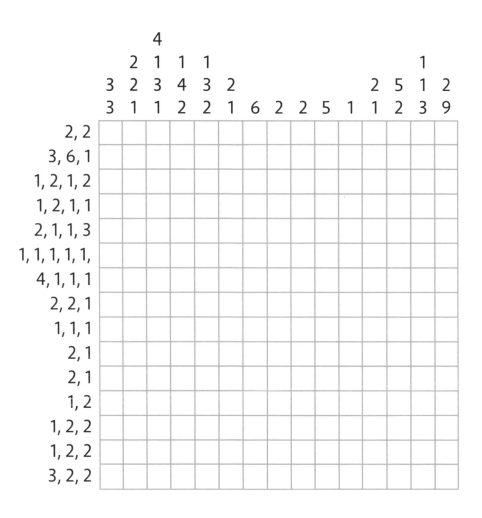

依提示將某些方格塗滿，找出隱藏的圖案。方格外的數字依序代表該行或該列上連續塗滿的方格數目及前後順序；且同行或同列上每處連續塗滿的方格之間，都必須至少間隔一個方格。

解答請見第143頁。

Test 10

01　在空白方格中填入字母A～H，且每一行與每一列上的字母皆不重複。對角相接的方格中也不能出現重複的字母。

解答請見第143頁。

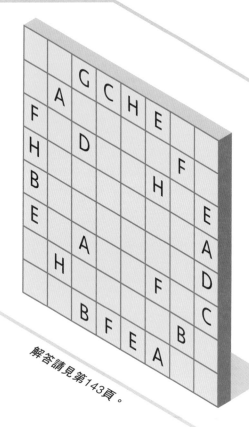

解答請見第143頁。

02　畫線連接相同顏色及形狀的物體，路徑只能通過每個方格的中心，且每個方格只能有一條線經過，路徑之間不可交叉或重疊。

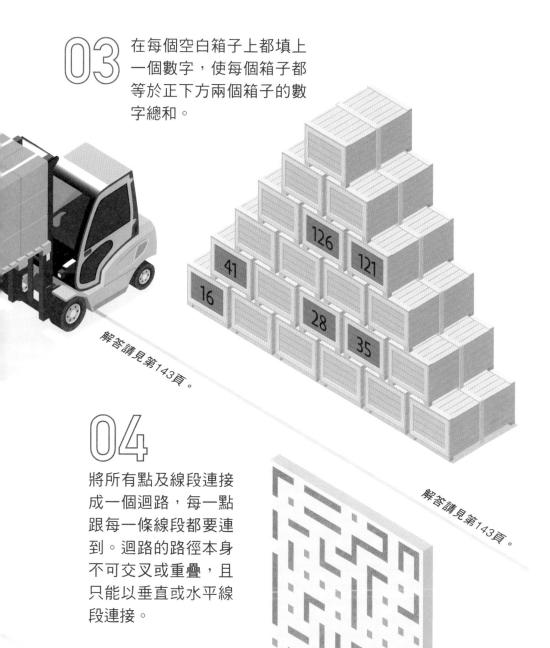

03 在每個空白箱子上都填上一個數字，使每個箱子都等於正下方兩個箱子的數字總和。

126
121
41
16
28
35

解答請見第143頁。

04

將所有點及線段連接成一個迴路，每一點跟每一條線段都要連到。迴路的路徑本身不可交叉或重疊，且只能以垂直或水平線段連接。

解答請見第143頁。

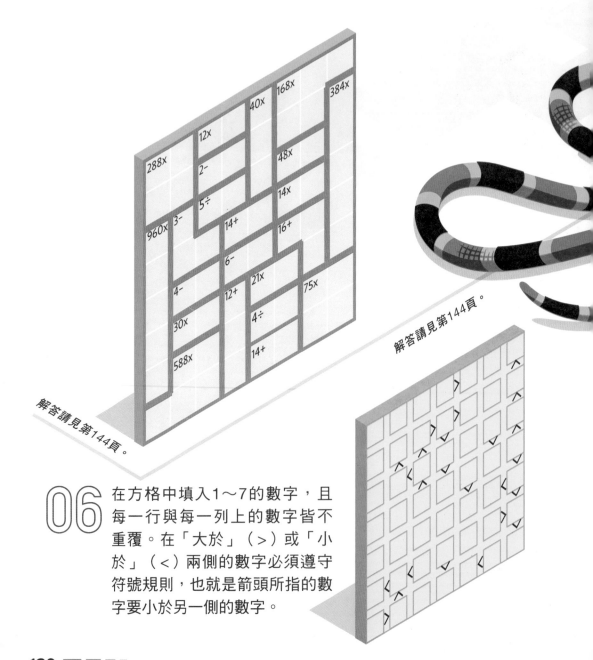

05 在空白方格中填入1～8的數字，且每一行與每一列上的數字皆不重覆。粗線框格內的數字皆依左上角的運算符號（＋、－、×、÷）進行計算，結果必須等於粗線框格左上角的數字。如果是減號或除號，則從粗線框內最大的數字開始，依它們的大小相減或相除。

解答請見第144頁。

解答請見第144頁。

06 在方格中填入1～7的數字，且每一行與每一列上的數字皆不重覆。在「大於」（＞）或「小於」（＜）兩側的數字必須遵守符號規則，也就是箭頭所指的數字要小於另一側的數字。

07

在空白方格中填入數字1～8，且每個數字在每一列、每一行及每個粗線框格中都只能出現一次。

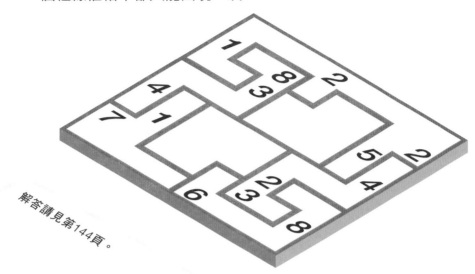

解答請見第144頁。

08

將圖中的某些方格塗滿，連接兩個蛇眼來形成一條蛇。方格外的數字代表所在的行或列上有幾個方格被塗滿（包含蛇眼本身在內）。只能塗滿相鄰的方塊，用單一路徑連接成一條蛇，不能有岔路。除了路徑上前後相接的方格外，塗滿的方格不可互相接觸。除了轉角位置之外，方格不能對角相接。

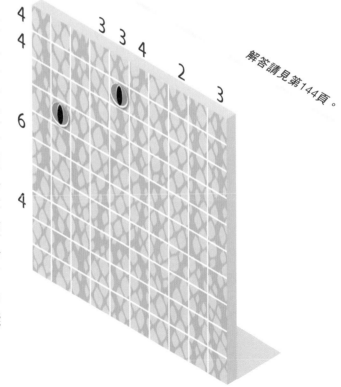

解答請見第144頁。

09 在空白方格中填入1～9的數字，並使每行、每列及每個3×3粗框矩陣內都包含每一個數字。其中數字1～3必須填在一般方格中；4～6必須填在綠色圓點方格中；7～9必須填在橘色圓點方格中。

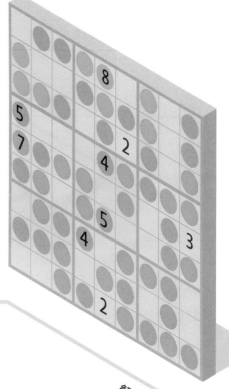

解答請見第144頁。

10 畫線將圖中的某些點連接成一個迴路，讓圍繞在每個數字外的線段數目等於該數字。迴路的路徑本身不可交叉或重疊，且只能以垂直或水平線段連接。

解答請見第144頁。

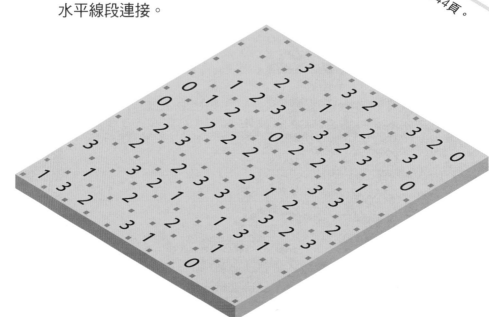

11 以兩個紅點為起點和終點，以垂直和水平線段在圓點上連接出一條路徑。路徑本身不可以交叉或重疊，方格外的數字則代表該行或該列有多少點位於路徑上。

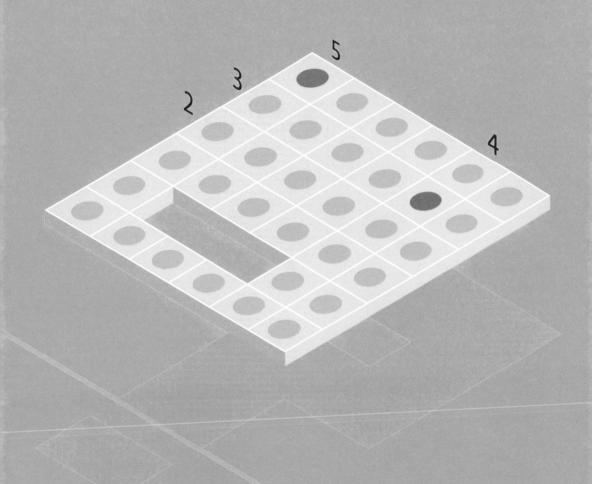

2　3　5

4

解答請見第144頁。

12

在空白方格中填入1～5的數字，且每一行與每一列上的數字皆不重覆。外圍的提示數字，代表從該點上沿著該行或該列方向前進，可以「看得見」幾個數字。「看得見」一個數字，表示該數字前面沒有高於它的數字。

解答請見第144頁。

解答請見第144頁。

13

在空白方格中填入1～7的數字。方格外的數字代表沿著箭頭方向的對角線數字總和。

14

將下方方格沿虛線分割成一套標準的多米諾骨牌，剛好包括28個不同的數字組合。骨牌上兩端的點數均介於0～6之間，0　傳統上會以空白表示。你可以使用右方的檢核表記錄自己分割出了哪些骨牌。

	0	1	2	3	4	5	6
6							
5							
4							
3							
2							
1							
0							

解答請見第144頁。

解答請見第144頁。

15

沿著虛線將圖形分割成四個區塊，且四個區塊必須形狀相同。圖形可以旋轉，但鏡像反射則不算相同。

16

在方格中填入1～8的數字，且每一行與每一列上的數字皆不重覆。中央有粉紅色釘子的相鄰方格必須填入連續數字（如2和3）；有紅色釘子的相鄰方格必須填入有兩倍關係的數字（如2和4）；沒有釘子的相鄰方格可以填入前述兩種情況外的任何數字。1和2相鄰的方格則會出現粉紅色和紅色釘子之一，不會兩者皆有。

解答請見第144頁。

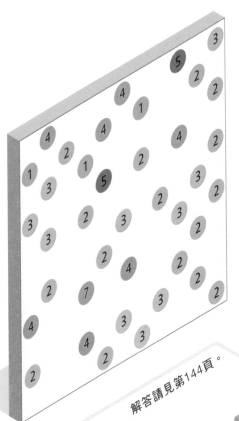

17

以垂直或水平線段連接所有圓圈。圓圈上的數字代表連接到該圓圈的線段數量。兩個圓圈之間最多只能有2條線，且線段不可和其他線段或圓圈交叉。所有路徑都相通，只要沿著任一條線段走，就可以從任一個圓圈移動到另一個圓圈。

解答請見第144頁。

解答請見第144頁。

18

你能達成圖中的三個總分嗎？從靶上的外圈、中圈和內圈各取一個數字，使其加起來等於總分。

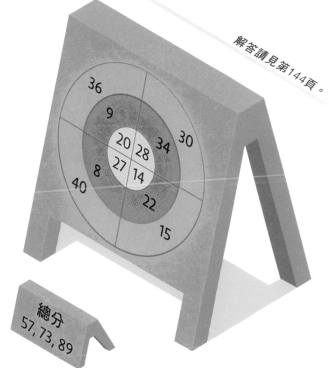

總分
57, 73, 89

19

在黃色方格中填入1～9的數字，水平或垂直相鄰的黃色方格中不可以有相同數字。每一列黃色方格左側和每一行黃色方格上方都有一個數字總和，填入的數字必須等於該總和。

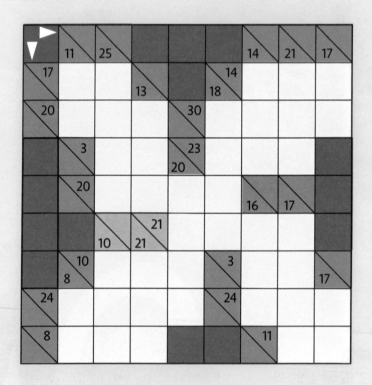

解答請見第144頁。

20

依提示將某些方格塗滿，找出隱藏的圖案。方格外的數字依序代表該行或該列上連續塗滿的方格數目及前後順序；且同行或同列上每處連續塗滿的方格之間，都必須至少間隔一個方格。

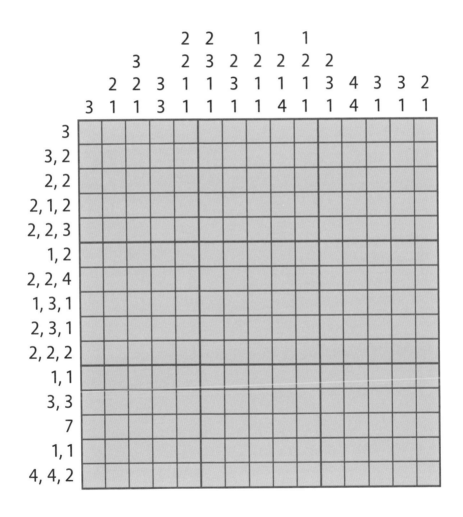

解答請見第144頁。

解答

01

5	1	<2	4>	3
2	4	3	5	1
3	2	<4	1	5
1	3	5	2	<4
4	5	1	3	>2

02

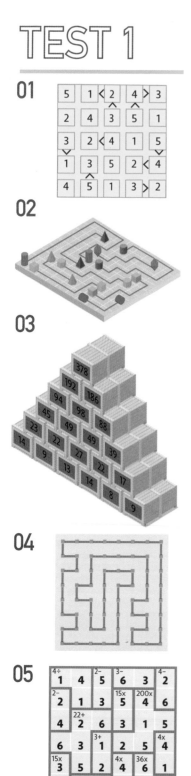

03

04

05

4÷ 1	4	2- 5	6	3	4- 2
2- 2	1	3	15x 5	200x 4	6
4	22+ 2	6	3	1	5
6	3+ 1	2	5	4x 4	
15x 3	5	2	4x 4	36x 6	1
5	24x 6	4	1	2	3

06

07

1	6	3	5	8	4	2	7
8	7	1	2	6	3	4	5
6	3	8	4	1	7	5	2
5	8	6	7	3	2	1	4
3	2	4	6	7	5	8	1
2	4	7	8	5	1	6	3
4	1	5	3	2	8	7	8
7	5	2	1	4	8	3	6

08

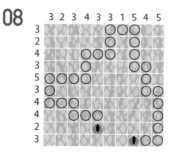

3 2 3 4 3 3 1 5 4 5

09

Top: 5 2 3 2 1

5	1	2	3	4	5	1
2	2	5	4	1	3	3
3	3	4	2	5	1	2
2	4	1	5	3	2	3
1	5	3	1	2	4	2

Bottom: 1 3 2 3 2

10

Top: 25 11 5 10 3

5→	5	4	2	1	6	3	←14
5→	2	1	6	5	3	4	←12
6→	6	3	5	4	2	1	←12
9→	4	6	1	3	5	2	←7
14→	1	5	3	2	4	6	←5
23→	3	2	4	6	1	5	

Bottom: 3 3 13 21 9

11

5	0	2	1	3	3	3	0
3	3	2	4	6	5	4	4
2	2	2	4	6	5	1	2
0	4	1	6	1	6	6	3
5	6	1	5	2	3	1	0
6	3	2	0	5	5	4	0
0	0	6	1	5	1	4	4

12

C	B	F	E	D	A
E	D	A	C	B	F
B	F	E	D	A	C
A	C	B	F	E	D
F	E	D	A	C	B
D	A	C	B	F	E

13

3	3	3		0	
1			2		
1		3		2	1
3			3		1
	1				1
0		2	3	1	

14

7	8	5	4	1	2	3	6	9
3	6	2	9	8	7	5	1	4
1	9	4	6	5	3	2	7	8
4	2	3	1	7	8	6	9	5
9	1	8	5	3	6	7	4	2
6	5	7	2	4	9	1	8	3
8	7	1	3	2	4	9	5	6
2	4	9	7	6	5	8	3	1
5	3	6	8	9	1	4	2	7

15

Top: 0 6 3 4 2 0

4
3
1
1
3
3

16

17	7				6	4		
12	8	4	16		3 / 5	2	1	
19	9	2	8		8	4	1	3
	4	1	3	8 / 12	4	1	3	
	9	5	1	3	24			
23 / 11	8		2	1	8	11		
16 / 17	6	2	9	16	9	7	3	
22	7	9	6	10	7	1	2	
17	9	8	4		3	1		

17

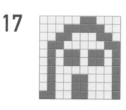

18

3	5	7	2	1	8	4	6
7	8	1	6	2	3	5	4
6	3	2	1	5	4	8	7
5	1	4	8	6	7	3	2
4	2	5	7	8	1	6	3
8	4	6	3	7	2	9	5
1	7	3	5	4	6	2	8
2	6	8	4	3	5	7	1

19

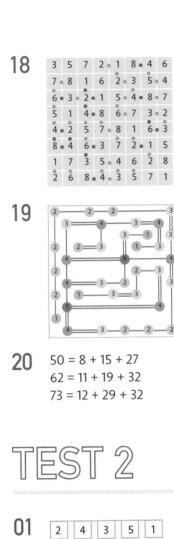

20

50 = 8 + 15 + 27
62 = 11 + 19 + 32
73 = 12 + 29 + 32

TEST 2

01

2	4	3	5	1
3	1	5	4	2
1	2	4	3	5
5	3	2	1	4
4	5	1	2	3

02

03

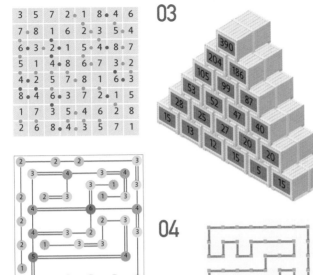

390
204 186
105 99 87
53 52 47 40
28 25 27 20 20
15 13 12 15 5 15

04

05

18+ 4	5	6	3	2x 2	1
3x 3	1	6+ 2	5- 6	160x 4	5
120x 5	5+ 3	4	1	18x 6	2
6	2	4+ 1	10x 5	3	4
1	4	3	2	11+ 5	6
4- 2	6	60x 5	4	1	3

06

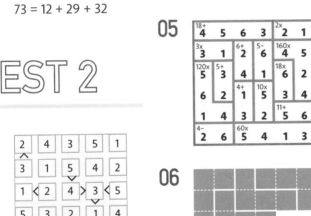

07

8	4	3	1	6	2	5	7
2	6	7	5	8	4	3	1
5	7	1	4	2	3	6	8
4	1	8	3	7	5	2	6
6	3	2	7	5	1	8	4
3	5	6	8	4	7	1	2
1	2	4	6	3	8	7	5
7	8	5	2	1	6	4	3

08

6 5 4 4 5 2 3 2 3 3

8
6
2
8
2
2
3
3
3
0

09

3 2 2 4 1

3	4	2	1	5	1
4	1	5	2	3	2
5	3	1	4	2	3
2	5	4	3	1	4
1	2	3	5	4	2

3 2 3 1 2

10

21 14 7 10 6

2	3	4	1	5	6	22
6	1	2	4	3	5	17
1	2	5	6	4	3	6
3	4	1	5	6	2	6
5	6	3	2	1	4	1
4	5	6	3	2	1	23

4 10 15 11 13

11

1	6	3	1	4	0	4	3
2	5	0	5	6	6	4	1
3	5	1	2	1	6	2	3
3	1	1	5	5	3	2	1
2	2	4	2	6	6	0	3
4	4	6	5	0	4	4	5
0	3	2	5	6	0	0	0

12

B	D	C	F	A	E
F	A	E	B	D	C
E	B	D	C	F	A
C	F	A	E	B	D
A	E	B	D	C	F
D	C	F	A	E	B

13

	1	1		0	
	2		1	1	
3		2	2		3
2		3	2		2
	1	2		3	
	3		2	3	

14

```
8 4 1 5 7 2 9 3 6
9 2 3 6 8 1 7 4 5
7 5 6 9 4 3 8 2 1
2 3 5 7 9 6 4 1 8
1 6 3 2 4 5 7 9 ...
4 9 7 8 1 5 3 6 2
6 7 2 4 5 9 1 8 3
5 1 4 2 3 8 6 9 7
3 8 9 1 6 7 2 5 4
```

15

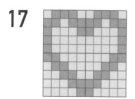

```
        4  4  3  3  2  2
   2
   2
   4
   5
   4
   1
```

16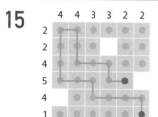

17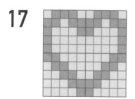

18

```
5 7 3 · 2 8 6 1 4
8 2 6 · 3 1 4 7 5
3 · 6 4 · 8 · 7 1 5 2
6 4 · 8 5 2 7 3 1
2 · 3 7 1 5 8 · 4 6
1 8 5 · 4 · 3 2 6 · 7
4 · 5 1 7 · 6 · 3 2 8
7 1 · 2 6 4 · 5 8 3
```

19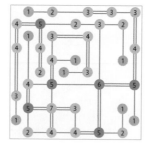

20

44 = 10 + 18 + 16
66 = 32 + 18 + 16
88 = 40 + 11 + 37

TEST 3

01

```
3 > 2   6   5 > 4   1
6   5   4   1   3 > 2
2 < 3   1   6 > 5   4
5   1   2   4   6   3
4   6   3   2   1   5
1   4 < 5   3 > 2   6
```

02

```
5 3 7 1 4 6 8 2 9
2 1 9 8 5 3 4 7 6
6 4 8 2 7 9 1 5 3
3 6 4 5 1 2 7 9 8
1 9 2 7 3 8 5 6 4
7 8 5 6 9 4 3 1 2
9 5 6 4 8 7 2 3 1
8 7 3 9 2 1 6 4 5
4 2 1 3 6 5 9 8 7
```

03

04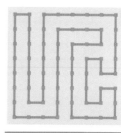

05

```
30x    5÷         17+         16+
 2     1    5     6    4     3    7
 5     3    1     2    7     6    4
13+              1-         5+
 7     6    4     1    5     2    3
72x   245x
 4     5    7     3    2     1    6
      12x        252x  2÷
 3     7    6     1    5     4    2
      2÷                    11+
 6     4    2     7    3     5    1
 1     2    3     13+
                   6    7     5
```

06

```
       16  17  10   4   6
       3   4   5   1   2   6    15
   3   1   6   3   5   4   2    23
   5   6   1   4   2   3   5    13
  17   5   2   1   3   6   4     2
  10   4   3   2   6   5   1     3
  17   2   5   6   4   1   3
        2   9  14  14  10
```

07

```
1 8 3 6 4 7 2 5
4 7 2 8 1 5 6 3
7 5 6 1 2 4 3 8
3 4 7 5 6 8 1 2
2 3 8 7 5 6 4 1
8 6 4 2 3 1 5 7
6 1 5 3 7 2 8 4
5 2 1 4 8 3 7 6
```

08

```
        6 5      1 4 3      6
   1
   6
   3
   2
   7
```

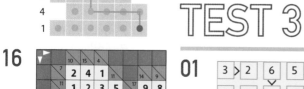

09

	2	3			0
3	2		2		
	2	3			
	3		1	2	
		1		3	1
0			0	1	

10

11

```
      1   2
2
3
2
```

12

	3	5	4	2	1	4
5	1	2	3	4	5	
1	5	1	2	3	4	
	4	3	5	1	2	2
3	2	4	1	5	3	
		1	3			

13

A	B	D	E	C	G	F
C	E	G	A	F	B	D
G	A	F	B	D	C	E
F	D	C	G	E	A	B
E	G	A	F	B	D	C
D	F	B	C	G	E	A
B	C	E	D	A	F	G

14

2	5	2	6	1	6	6	3
2	4	0	3	3	4	1	2
2	0	1	4	4	3	1	4
1	0	6	1	4	3	2	0
5	0	2	0	1	6	4	2
1	3	6	5	5	5	3	5
4	6	3	0	5	5	6	0

15

16

1	3	8	6	7	4	5	2
3	6	2	7	5	1	4	8
7	5	4	1	8	2	6	3
6	2	5	3	1	7	8	4
2	1	7	8	4	6	3	5
4	7	3	5	6	8	2	1
8	4	6	2	3	5	1	7
5	8	1	4	2	3	7	6

17

18

45 = 14 + 9 + 22
60 = 14 + 24 + 22
85 = 30 + 24 + 31

19

	3	4				15	4
3	2	1	17	10	3	1	3
15	1	3	4	5	2	2	1
	16	2	3	1	6	4	
7	4	1	2	6	1	5	
15	8	7	4	1	2	3	
16	6	3	1	2	4	3	
3	1	2	15	3	4	5	2
4	3	1			4	3	1

20

TEST 4

01

1	2	6	3	5	4
4	3	5	6	2	1
5	1	3	4	6	2
6	4	2	1	3	5
2	6	4	5	1	3
3	5	1	2	4	6

02

7	4	8	3	9	2	6	5	1
1	9	6	8	5	4	2	3	7
2	5	3	1	7	6	8	4	9
4	1	2	7	3	8	5	9	6
5	6	9	2	4	1	3	7	8
3	8	7	9	6	5	4	1	2
9	3	5	6	8	7	1	2	4
6	2	4	5	1	9	7	8	3
8	7	1	4	2	3	9	6	5

03

04

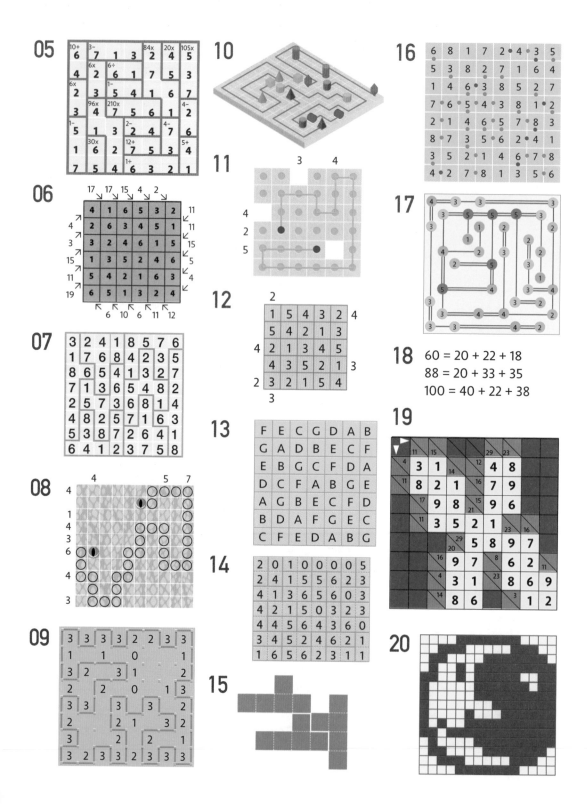

TEST 5

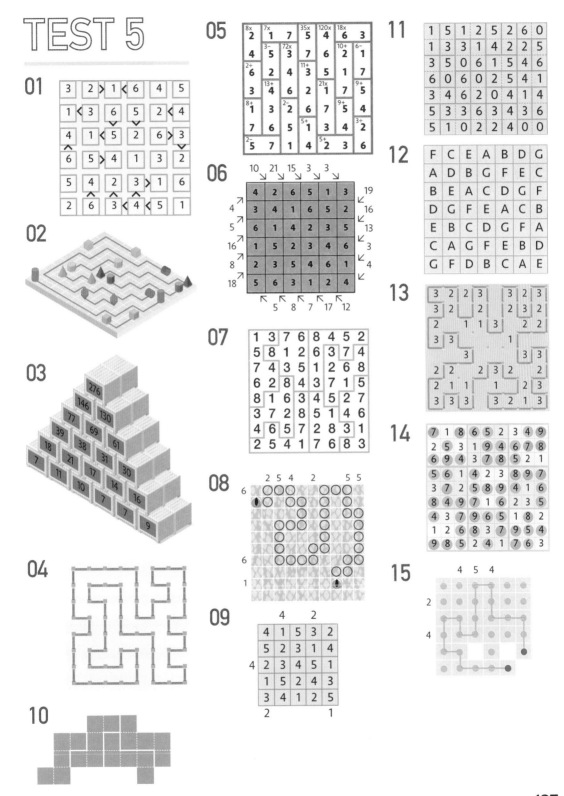

TEST 6

16

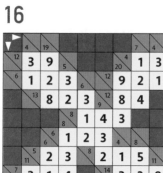

17

18

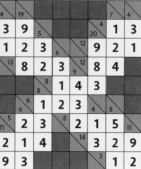

19

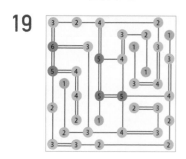

20

60 = 30 + 11 + 19
85 = 40 + 31 + 14
93 = 30 + 38 + 25

01

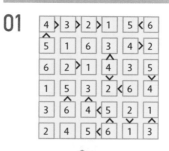

02

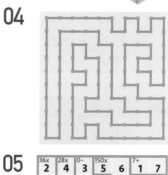

03

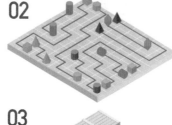

		388						
	195		193					
	100		95		98			
52		48						
26		26		47		51		
11		15		22		25		26
		11		11		26		
			14					
				12				

04

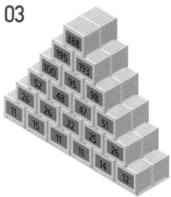

05

36x 2	28x 4	0- 3	5	150x 6	1	7+ 7
3	7	4	1	5	8+ 6	2
6	1- 3	22+ 7	2	20x 4	5	3÷ 1
20x 5	2	4	21x 1	7	3	
4	6+ 6	1	7	2	3	15+ 5
6+ 1	5	60x 2	63x 3	1	2÷ 4	6
7÷ 7	1	5	6	3	2	4

06

B	C	D	A	G	F	E
E	F	G	B	D	C	A
D	A	C	F	E	G	B
C	G	E	D	B	A	F
F	B	A	G	C	E	D
G	D	F	E	A	B	C
A	E	B	C	F	D	G

07

3	2	6	8	1	7	5	4
5	8	1	4	2	6	7	3
1	7	3	2	8	4	6	5
4	1	5	6	3	2	8	7
7	4	2	3	5	8	1	6
8	6	7	5	4	3	2	1
2	5	4	7	6	1	3	8
6	3	8	1	7	5	4	2

08

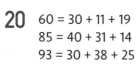

09

	4	1	2	5	3	
	5	2	4	3	1	4
3	3	4	5	1	2	
4	2	3	1	4	5	
	1	5	3	2	4	

4 2 3

10

2	6	4	1	7	5	3
5	4	1	3	6	7	2
4	2	3	5	1	6	7
7	1	5	4	3	2	6
1	7	6	2	4	3	5
3	5	7	6	2	4	1
6	3	2	7	5	1	4

11

3	6	6	3	3	4	6	5
4	1	3	2	2	1	2	6
1	1	0	6	5	5	4	2
5	4	3	3	0	4	4	0
6	0	1	2	5	4	5	0
2	1	5	0	4	3	3	0
2	5	6	6	2	0	1	1

12

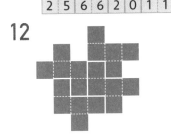

13

3	2			3	2	1	3
3		2			2		3
3	0	1	2	3	2		3
3		3		1		1	3
3	1			3	2		2
2		2		3	1	3	2
2	2						1
3	2	1	0			2	3

14

8	9	2	3	7	6	4	1	5
1	6	3	4	5	9	2	8	7
4	7	5	8	2	1	9	3	6
3	1	9	5	6	8	7	2	4
6	2	7	9	1	4	8	5	3
5	4	8	2	3	7	6	9	1
2	8	6	1	4	5	3	7	9
7	3	1	6	9	2	5	4	8
9	5	4	7	8	3	1	6	2

15

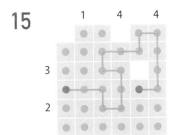

16

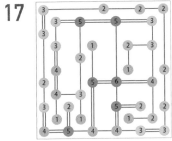

17

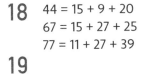

18
44 = 15 + 9 + 20
67 = 15 + 27 + 25
77 = 11 + 27 + 39

19

20

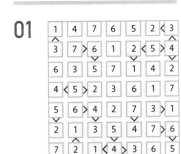

TEST 7

01

1	4	7	6	5	2	<	3
3	7	> 6	1	2	< 5	>	4
6	3	5	7	1	4	2	
4	< 5	> 2	3	6	1	7	
5	6	> 4	2	7	3	>	1
2	1	3	5	4	7	> 6	
7	2	1	< 4	> 3	6	5	

02

3	2	6	1	8	5	4	9	7
4	5	9	2	7	3	6	8	1
7	1	8	6	9	4	2	5	3
9	7	4	3	2	1	8	6	5
6	8	1	9	5	7	3	4	2
5	3	2	4	6	8	1	7	9
1	6	5	7	4	2	9	3	8
2	9	7	8	3	6	5	1	4
8	4	3	5	1	9	7	2	6

03

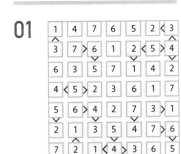

04

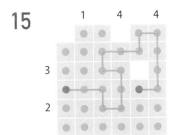

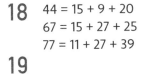

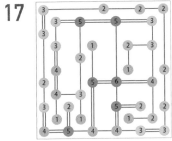

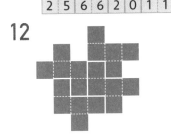

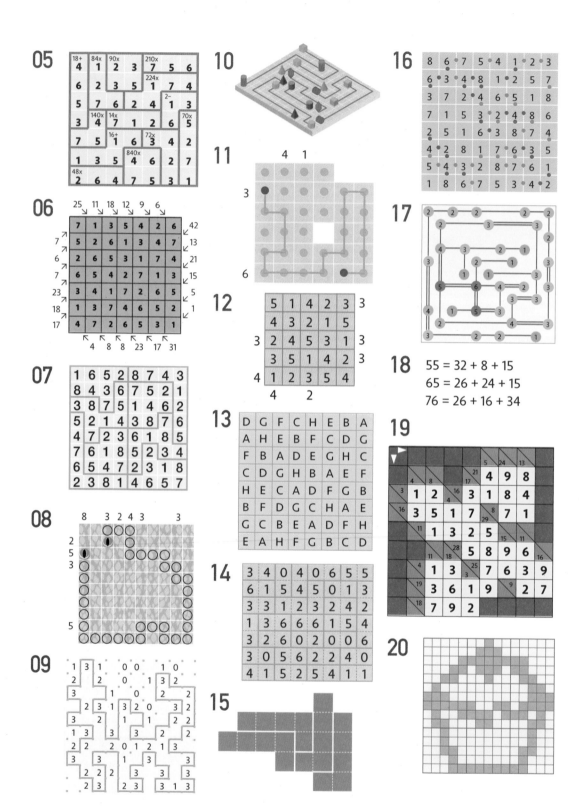

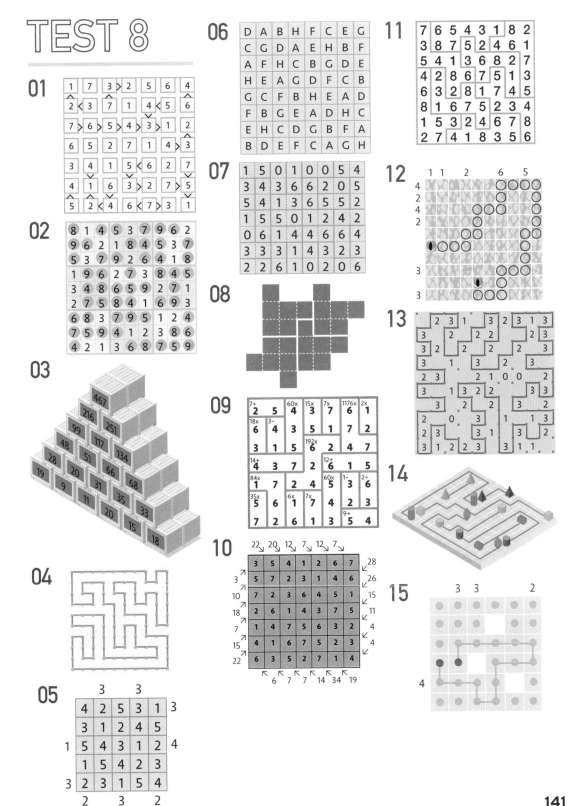

16

3	4	1	2	6	7	8	5
8	7	2	6	1	4	5	3
4	2	5	1	8	3	6	7
7	3	8	5	4	1	2	6
5	6	4	3	7	8	1	2
2	5	7	8	3	6	4	1
6	1	3	4	2	5	7	8
1	8	6	7	5	2	3	4

TEST 9

01

B	E	G	A	F	C	H	D
G	D	C	H	E	A	F	B
F	A	B	D	C	H	E	G
E	H	F	G	B	D	A	C
D	C	A	E	H	G	B	F
H	G	D	B	A	F	C	E
A	F	E	C	D	B	G	H
C	B	H	F	G	E	D	A

17

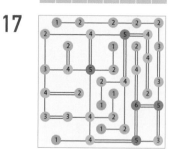

18

60 = 13 + 27 + 20
65 = 25 + 22 + 18
80 = 38 + 22 + 20

19

24	8	9	7	9	1	8		
13	3	8	2	15	6	9	17	
		8	9	23	1	4	2	
17	8	9	29	3	9	5	8	4
19	3	5	2	1	8	6	5	1
18	6	7	5	15	6	9	17	4
			3	1	16	4	9	3
			1	5	11	2	8	1

20

06

7 > 4	6	5	2	3	1	
4 > 3 < 5	2	7	1	6		
5	1	3 < 6	4 > 2	7		
3	2	1	7 > 6	4 < 5		
2	7	4	1	5	6	3
6 > 5 > 2 < 3	1	7 > 4				
1	6	7	4 > 3	5	2	

07

8	6	2	5	3	4	1	7
4	5	1	7	2	8	3	6
3	7	8	2	6	5	4	1
1	4	6	3	7	2	5	8
6	1	4	8	5	7	2	3
2	3	7	6	4	1	8	5
7	8	5	4	1	3	6	2
5	2	3	1	8	6	7	4

08

1 1 1 2 8 3
6
5

02

03

556
270 286
131 139 147
66 65 74 73
36 30 35 39 34
17 19 11 24 15 19

04

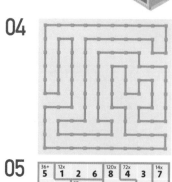

05

36+ 5	12x 1	2	6	120x 8	72x 4	3	14x 7
7	8	20x 4	1	5	3	6	2
6	2	5	3− 8	7x 1	7	12x 4	3
1	7	48x 6	2	3	30x 5	32x 8	4
7+ 4	3	8	60x 5	2	6	30+ 7	1
15x 3	5	11+ 7	4	6	3− 1	2	8
16x 2	6	63x 3	7	4	8	1	5
8	4	1	3	14+ 7	2	5	6

09

1	3	7	9	2	8	5	6	4
8	2	4	6	1	5	3	9	7
9	5	6	3	7	4	2	1	8
4	1	3	5	9	2	7	8	6
5	7	2	8	4	6	9	3	1
6	9	8	1	3	7	4	2	5
7	4	1	2	6	9	8	5	3
2	6	5	4	8	3	1	7	9
3	8	9	7	5	1	6	4	2

10

11

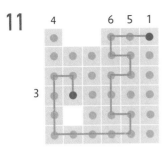

4 6 5 1

3

16

1	5	7	8	4	3	6	2
4	2	1	7	8	6	5	3
2	1	3	6	5	8	4	7
6	8	4	3	1	2	7	5
5	3	6	4	7	1	2	8
8	7	5	2	3	4	1	6
7	6	8	1	2	5	3	4
3	4	2	5	6	7	8	1

01

D	F	G	C	H	E	A	B
C	A	H	E	D	B	F	G
F	B	D	A	G	H	C	E
H	E	C	B	F	D	G	A
B	G	F	H	A	C	E	D
E	D	A	G	B	F	H	C
A	H	E	D	C	G	B	F
G	C	B	F	E	A	D	H

12

2

4	3	2	1	5
2	5	1	3	4
1	4	5	2	3
5	1	3	4	2
3	2	4	5	1

3 1 4

3 3

3 5

17

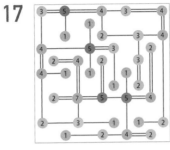

02

13

32 25 5 9 8 6

1	3	7	2	5	4	6
3	7	6	5	1	2	4
7	5	4	6	3	1	2
4	2	5	7	6	3	1
5	4	3	1	2	6	7
2	6	1	3	4	7	5
6	1	2	4	7	5	3

14
1 12
6 15
21 21
17 10
21 3
22

6 3 13 13 22 23

18

55 = 24 + 20 + 11
68 = 25 + 20 + 23
85 = 36 + 40 + 9

03

19

14

0	1	3	3	1	3	5	3
6	6	5	5	1	4	1	4
0	0	4	4	5	6	1	5
2	4	3	0	6	0	2	2
4	2	2	5	6	6	5	6
6	3	0	4	2	0	1	4
0	1	2	5	1	3	2	3

04

15

20

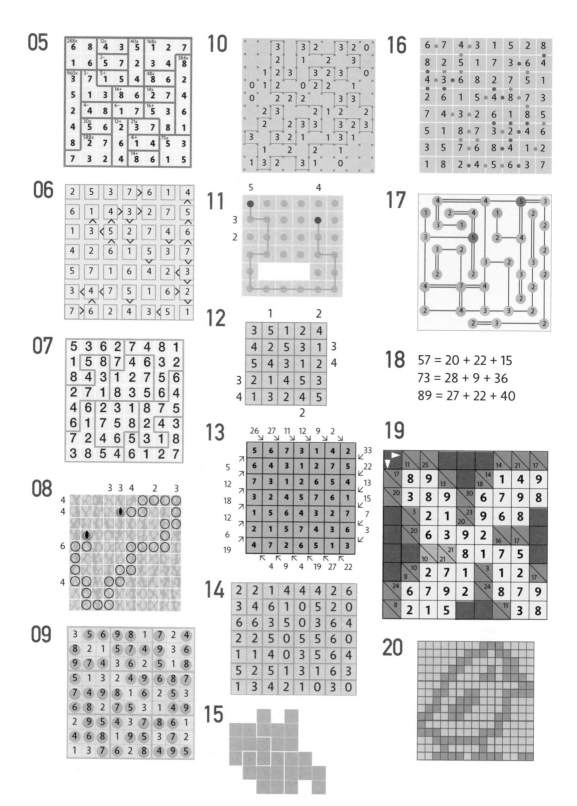